孫家勤畫集

Sun Chia-Chin in His Eighties: New Artworks

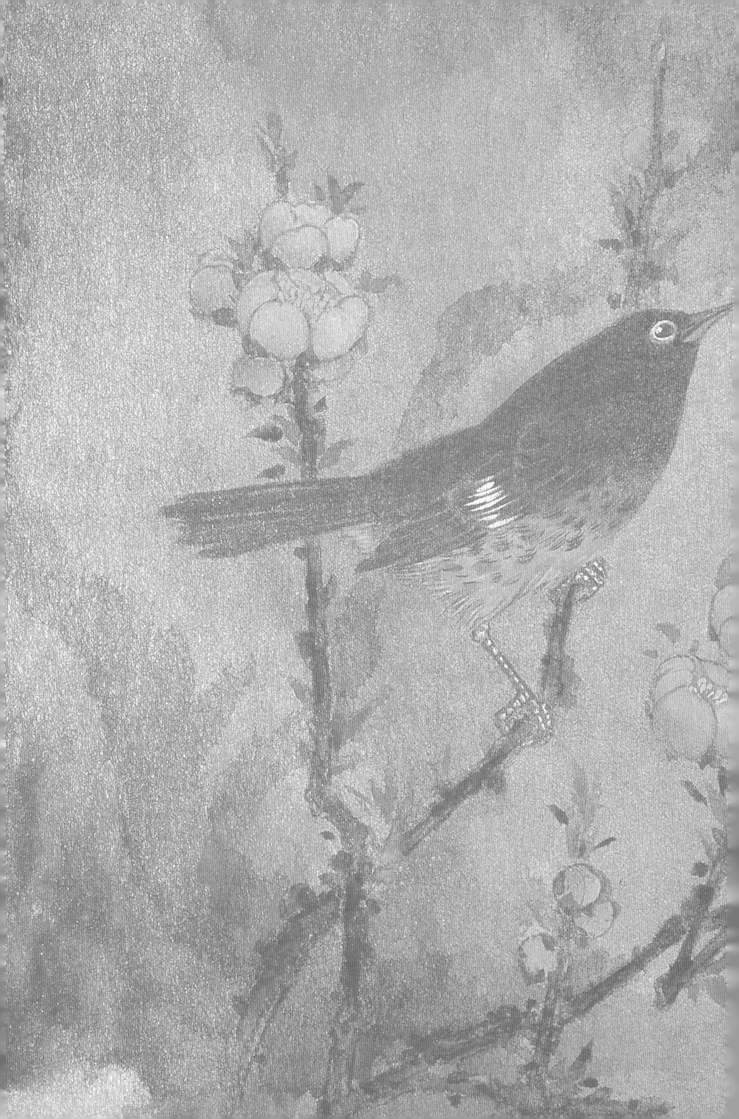

孫家勤
Sun Chia-Chin

展覽日期: 98年2月6日(五)～3月8日(日)

展覽地點: 國立歷史博物館201展廳

專題演講:

時　　間　98年2月14日(六)上午10時30分

講　　題　從八德園到麗水精舍－談張大千對孫家勤仿古畫的影響

主 講 人　李英皇先生(國立師範大學美術研究所)

In His Eighties : New Artworks

「耋年新猷—孫家勤畫展」

　　孫家勤，字野耘，原籍山東，1930年生，為孫傳芳將軍幼子。由於自幼即侍隨母親，故由其啟蒙，學繪沒骨花卉；及長，於北京師從陳林齋，習工筆人物，進一步琢磨勾、摹、臨及線條繪製等技巧；後進入北京輔仁大學美術系國畫組，畫技更行精進。1956年就讀國立台灣師範大學美術系，除中國傳統繪畫外，還修習水彩、油畫等西洋技法；師大畢業後，因成績優異留校任教，並與藝壇好友胡念祖、喻仲林三人合組「麗水精舍」，開團體藝術工作之先河。

　　1963年間，得臺靜農、張目寒二先生引薦，投入張大千先生門下。隔年便辭去教職負笈巴西，隨侍大千先生於八德園達三年，大千先生視其為「關門弟子」。孫氏遊藝八德園期間，致力於鑽研唐宋人物畫，以及大千先生所臨摹之敦煌壁畫稿本，開啟了人物畫的新視野。山水方面，也承襲了大風堂蒼渾淵穆、雄健古逸之風格。大千先生的指導，對孫氏的藝術之路影響深遠，而孫氏的習畫態度與功力，也為大千先生讚許道：「得此門徒，吾門當大。」

　　1992年，孫氏以交換教授名義返台。教學之餘，仍孜孜不倦地接觸更多新的繪畫題材及技法表現，嘗試各種創新畫風。相對於早期的傳統工筆花鳥、人物畫，以及在大風堂門下時所學得的佛教繪畫等表現方式，晚期則以融入彩墨及西洋畫理念的破墨畫法，創造出具多元面貌的山水與花鳥畫。山水多以不畫輪廓的沒骨法為之，有一種開闊舒朗的氣氛。而花卉方面，則發展出一種融合潑染、寫意、工筆三種技巧的畫法；其用色不忌濃豔，構圖則力求達到一花一世界的意境，讓人耳目一新。綜觀之，孫氏作品流露沉靜典雅的古意，或婉約柔順，清新內斂；或恬淡雍容，氣韻生動。孫氏曾如此自述：「我畫一朵花，畫的是花的『生』意，不是它的形象。我畫花卉所追求的是花的本質『活』的意義。我畫山水，是畫其壯氣，畫其清幽，不是畫那座山的樣子，這才是要表現的功能性。」──表現出畫家追求畫意之執著。

　　本展的名稱「耋年新猷」，透露出孫家勤教授雖年屆八十、仍努力創新的熱忱與活力；而本次展出作品題材多與自然有關，幾乎都是從未曝光的新作，展現出畫家生生不息的創作靈感。此外，孫教授此番慨將張大千先生贈與之畫作、披風及文房等文物，轉贈給國立歷史博物館典藏，也是為社會藝術教育的推廣與延續，貢獻寶貴心力。感謝之餘，預祝展覽成功。

國立歷史博物館館長

 謹識

Sun Chia-Chin in His Eighties: New Artworks

Sun Chia-Chin, surnamed Ye-Yun, was born in 1930. The youngest son of the warlord-general Sun Chuan-Fang, he lived with his mother and was initiated by her into the world of flower painting. Growing up, he went to Beijing to study figure painting under Chen Lin-Zhai. This apprenticeship period was followed by his entrance into the Department of Arts at Fu-Jen Catholic University in Beijing. In 1956, he came to Taiwan and studied in the Department of Fine Arts at National Taiwan Normal University. Other than traditional Chinese ink painting, he also received training in Western techniques, such as watercolor and oil painting. After graduation, he remained at NTNU as a teacher and, along with Hu Nain-Zu and Yu Chang-Lin, organized the Li-Shui Art Studio, the first artistic group in Taiwan.

In 1963, Sun Chia-Chin was introduced to Chang Dai-Chien. The very next year he resigned from his teaching post and left for Brazil to study under Chang, who later saw him as his last close disciple. During his three years' study with Chang, Sun focused on the figure painting of the Tang and Song dynasties. He also gained access to the manuscripts of the Dunhuang murals that Chang personally copied in the grottoes. In the field of landscape painting, Sun also emulated Chang's style. Chang's tutoring and guidance proved to be influential to Sun's artistic career and Sun's diligent study and prominent achievement also led Chang to exclaim, "With him (Sun) as my disciple, my artistic lineage shall be glorified."

In 1992, Sun returned to Taiwan as an exchange professor. Besides teaching, he also experimented with different subjects and techniques, aiming to create a new style. Earlier, his works were influenced by traditional fine brushwork, figure painting, and Buddhist painting learned from Chang. In this period, however, he started to add color ink and the *po-mo* (literally, splashed ink) style that showed influence of Western painting. He created landscape and flower painting with multiple forms, emanating a somberness and elegance that came from antiquity. Sun once analyzed himself in this way: "When I paint a flower, I depict its 'livingness' rather than its external form. When painting flowers, I look for their essence in their lives. When I paint landscapes, I try to capture the sublime and the silence of the scene rather than the external form of the mountains." This clearly shows Sun's effort to catch the spirit of painting.

This exhibition, titled Sun Chia-Chin in His Eighties, highlights his enthusiasm and vitality in seeking innovation. Thus, the paintings displayed in this exhibition are almost all new works never before shown. On this occasion, moreover, Sun has also donated to the Museum his collection of painting, robe, and stationery given by Chang Dai-Chien. The Museum would like to express its gratitude for Sun's contribution to the art education, and to wish him every success with this exhibition.

Huang Yung-Chuan
Director
National Museum of History

1930 5月28日，生於中國大連市。

1937 7歲起陪母親學畫。

1944 15歲入北平四友畫社，從陳林齋老師學人物畫。

1947 北平輔仁大學美術系肄業。

1956 國立台灣師範大學美術系畢業，得文學士學位。

1956-60 師範大學美術系助教。

1960-64 師範大學美術系講師，教授「中國人物畫」，「國畫欣賞」。

1964 負笈巴西入大風堂門下。居八德園。

1967 Museu de Arte de Sao Paulo畫展。

1968 聖保羅大學文學院中文系創系人。

1969 Galeria Azulao, Sao Paulo專屬畫家。

1970 個人展出於Palm Spring Desert Museum (California U.S.A.)。

1971 與張大千、張葆蘿於Museu de Arte Moderna de Sao Paulo(巴西聯邦共合國省立近代美術館)，舉行師生聯合畫展（為張氏唯一的一次與門人共同舉行畫展）。

1972 展出於Galeria de Arte do Auditorio Italia (S.P.)。
個展於台北省立博物館及港大會堂。
展出於香港大會堂。

1973 得巴西聖保羅州立大學文哲史社會學院歷史博士學位。
展出於Galeria Eucatexpo (Sao Paulo)。
展出於Bowie Library (Maryland, U.S.A.)。

1975 展出於Galeria Paulo Prado (Sao Paulo)。

1977 參加第七屆全國美術展邀請展出。

1978 參加第八屆全國美術展邀請展出。
應邀參加世界中國藝術家展覽，於歷史博物館展出。

1983 展出於Galeria Paulo (Prado Sao Paulo)。

1984 展出於Museu da Casa Brasileira(Sao Paulo)。

1985 展出於Galeria Paulo (Prado Sao Paulo)。

1986 應邀參加第十一屆全國美術展出。

1987 展出於Galeria Paulo (Prado Sao Paulo)。

1988 組成巴西華僑藝術家畫展於Museu da Imagem do Som (Sao Paulo)。

1983-92 每年被Chapel美國學校邀請參加藝術週展出。1992年以交換教授資格返台。

1992 應邀參加中華民國大專教授水墨畫美國巡迴展，由國立台灣藝術教育館主辦。

1993 4月，「孫家勤畫千佛」展於台北及台南官林藝術中心。
5月，台灣省立美術館個展。
12月，台北元墨漢城新墨，中正藝廊。

1994 師範大學畫廊邀請個展。
2月，海峽兩岸名家工筆畫大展，國立藝術教育館。
狗年畫狗，國立藝術教育館。

1995 麗水精舍40年回顧展，太平洋文化基金會邀請展。
1月，台北元墨漢城新墨，中正藝廊。
12月，師大美術系教授聯展，台灣省立美術館。

1996 3月，鼠年畫鼠，國立藝術教育館。
6月，海峽兩岸名家工筆畫大展，國立藝術教育館。

1997 3月，台北元墨漢城新墨，南京，江蘇美術館。
3月，牛年畫牛，國立藝術教育館。
9月，台北元墨漢城新墨，台北，國父紀念館。
第七屆師大美術系教授聯展，中正藝廊。

1998 全國美展評審委員。
6月，華岡博物館邀請個展。
7月，台灣省政府公教人員書畫展，評審委員。
8月，國際水墨畫展，韓國文化藝術振興學院美術會館。
11月，澳門國際書畫藝術交流大展。
大自然美術館邀請個展。

1999 3月，兔年畫兔，國立藝術教育館。

2000 8月，台北元墨漢城新墨，韓國漢城。
11月，文大教授聯展。

2001 8月，台北元墨漢城新墨，台北，國父紀念館。
11月，文大教授聯展。

2002 3月，師大藝術系,第一屆校友畫展。
11月，文大教授聯展。

2003 3月，文大師生聯展。
7月，台北漢城水墨創作展，國父紀念館。

2004 2月，應邀台灣創價學會舉辦「大風流韻—孫家勤畫展」。
3月19日至4月11日於國立歷史博物館2樓舉辦「承傳古今—孫家勤畫展」。
榮獲第十一屆全球中華文化藝術薪傳獎。

2005 參加中韓水墨畫交流展，桃園文化中心。
參加韓中水墨展，高雄市立美術館。

2006 「海峽情中原風—河南工筆畫會聯展」於鄭州美術館及廈門美術館。
國立歷史博物館出版《孫家勤·承古創今》口述歷史。

2007 中華大學邀請個展。
赴山東曲阜參加慶祝孔子誕辰紀念「兩岸書畫聯展」。

2008 應邀參加哈爾濱師範大學藝術學院舉辦「台灣現代畫十人展」。
應邀在土地銀行舉辦個展。
應邀參加國立新竹生活美學館舉辦「南北緣—孫家勤、劉平衡聯展」。

2009 應邀在國立歷史博物館舉辦「耋年新猷—孫家勤畫展」。

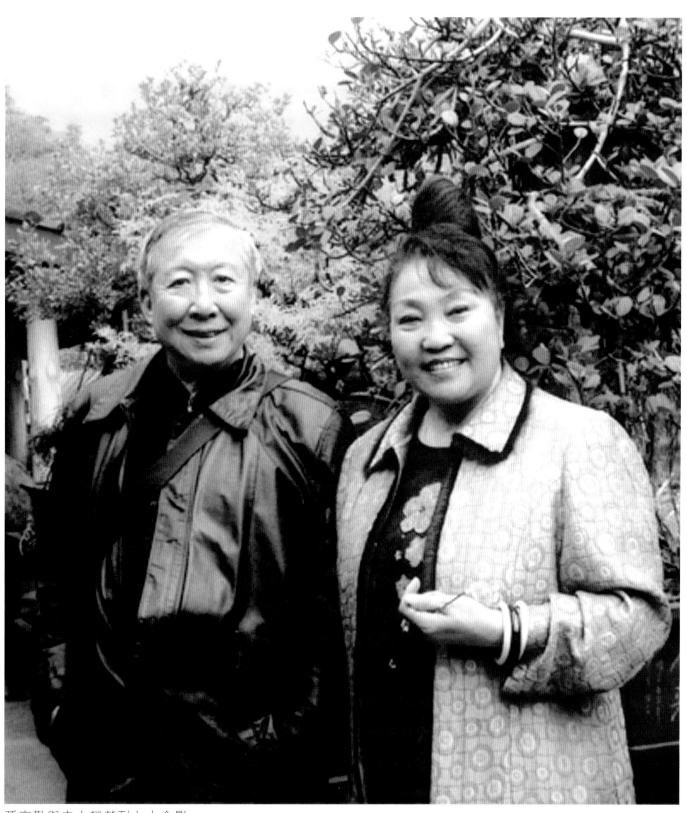

孫家勤與夫人趙榮耐女士合影

大風堂真傳人—孫家勤教授

　　孫家勤先生，字野耘，民初東南五省聯軍統帥孫傳芳將軍之公子。自幼從師勤習繪事，及長，考取北平輔仁大學美術系，後輾轉來台，畢業於台灣師範大學藝術系，並留母校任教至1964年。後赴巴西，從大千先生遊。越三年，入州立聖保羅綜合大學攻讀，即應該校之聘，更為其創設中文系並任主任。1973年提出論文「敦煌唐代以前壁畫所受印度之影響」，榮獲文學博士學位。1977年獲頒該校終身博士教授殊榮，1992年返國，重回母校台灣師範大學，擔任美術系客座教授。二年後，受中國文化大學敦聘為美術系及藝術研究所教授迄今。

　　孫家勤教授於台師大任教期間，即與同儕成立「麗水精舍」，開班授課，一時更為同好聚會之所，研究畫藝與畫理，名聞遐邇。繪畫素以人物最難，孫先生即以繪人物成名，並旁及山水花卉。因受大千先生賞識，遂投入大風堂門下，為能追隨大千先生，不惜辭去師大教職，遠赴巴西八德園，亦步亦趨，夙夜匪懈，力摹敦煌壁畫與歷代真蹟，學益大成。由於日夕親近大千先生，深受薰陶，因得大千先生真髓，畫風為之丕變。

　　孫教授於聖保羅大學研究及任教期間，不斷發表學術論文與演講，並巡迴世界各地舉辦畫展，其著作及畫冊亦同時出版發行。由於孫教授卓越之貢獻，聖保羅州政府特頒贈「文化與文明獎章」，巴西全國教育協會亦頒授「爵士獎章及獎狀」予以表揚。

　　孫教授返台至今已逾十五載，主要從事美術教育、繪畫創作以及海峽兩岸之文化交流。其於美術教育，指導學生創作與研撰論文，成果斐然，作育英才無數；其繪畫創作則另闢新貌，工筆兼渲染，融會統合，信筆天成，饒富妙機；其於兩岸文化交流，除舉辦個展，並應邀擔任大學講座，影響深遠。

　　綜觀孫教授之於繪畫，舉凡人物、山水、花卉、翎毛、敦煌佛畫，無所不精，工筆、寫意並擅，晚期創作風格獨具，此非天分與功力兼具者無以致之。繪畫創作傑出者眾，美術理論研究有成者亦夥，兼而有之者，孫教授是也，孫教授為文學博士畫家。為人師表，認真教學，深具專業知識，授課能口語標準清晰、幽默風趣，更能旁徵博引者，非孫教授莫屬也。不淵、不博，不能稱之為大，孫教授乃真大師。大風堂雖人才濟濟，余意以為孫教授能為之發揚光大，誠為大風堂之真傳人矣。

　　欣逢孫教授八秩嵩慶，其活力充沛，勤於創作、研究、學術活動不輟，乃大風堂之光，藝術界之幸，學子之福，特撰文以為祝賀。

中國文化大學美術系主任

民國九十八年元月九日

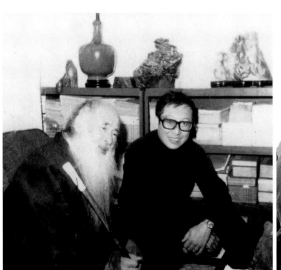

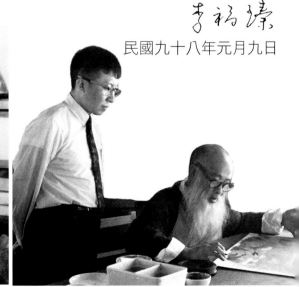

8

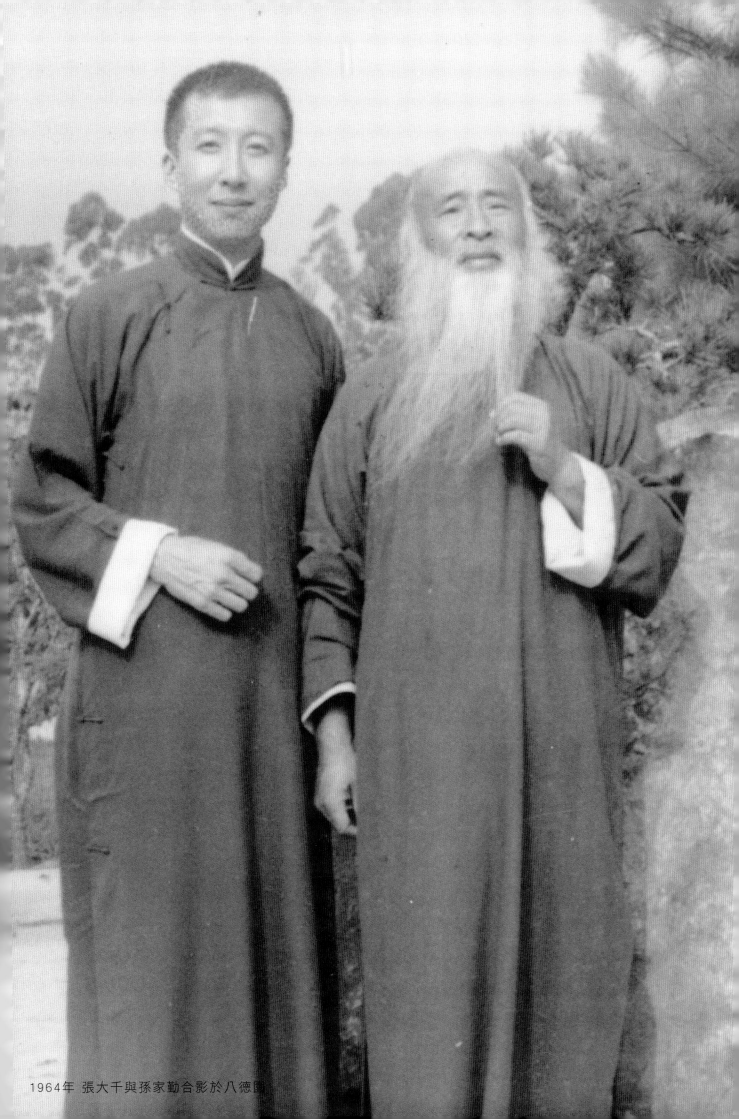

1964年 張大千與孫家勤合影於八德園

美好的記憶－為孫家勤八十回顧展書

上一回和孫家勤見面時，他遞給我一疊資料，對我說：「林文月，我明年春間要開『八十回顧展』，同時也將出一本畫集子。你給我寫點兒文字。」那語氣間彷彿是不由分說的，也是很自然的。我自忖：過了十二月中旬的學術會議，過了年總會有一些時間寫文章吧。遂接過那一袋資料，算是答應下來了。過不到數月，這一回再見到孫家勤時，他卻說道：「林文月，你得趕一趕了。畫展提前了，集子也得要配合時間提前才行。」似乎沒什麼商量的餘地，同時也沒什麼不自然的樣子。沒有拒絕，大概也算是同意了。

在台灣，觀察人際關係，辨別稱呼是一種方法。大凡年少時在同一個學校讀書過的人，無論年紀再大，各人日後的發展如何，公私場合裡見面，總還是改不了昔日連名帶姓直呼的習慣。家勤從前讀師範學院(後改稱師範大學)藝術系，我讀的是台灣大學中文系。既非同班，亦非同校，但他是郭豫倫的同學，同屬「四四級」(民國四十四年畢業)。那個年代，尚未舉辦大專聯考，各校個別考試，多數學生為了保險起見，往往會報名投考兩所，甚至三所學校。我從小喜愛文字和繪畫，所以報考台大中文系和師院藝術系。考師院藝術、音樂與體育三系，除了一般的學科之外，又需加考術科。藝術系的術科分三種：素描、水彩及國畫。素描和水彩，我在中學時都曾經習得，比較有把握；但國畫卻未曾接觸過。當時，豫倫和家勤已經是藝術系二年級的學生，他們都是隻身從大陸渡海來台的年輕人。家勤由天津，經香港來到台北，豫倫則來自上海。師院是培養中學師資的學校，故學費全免，且提供食宿，每月又得領公費(當時為七十四元台幣，約等於美金一‧五元)。寒暑假時，本省籍學生都返鄉度假，單身在台的外省學生雖有宿舍可居，但無家可歸亦無親人可聚，便繼續留在宿舍裡，也繼續用功讀書。相同的境遇往往促使彼此間更親密的友誼，郭豫倫和孫家勤情同手足的友誼即是種因於此。

雖然藝術系是培養高中美術教師的環境，每一個學生都得接受國畫、書法、篆刻、油畫、水彩、用器畫等全面性的課程訓練，但每一個學生往往各有偏好。豫倫喜愛西畫，尤其對新興於歐西的抽象畫漸感興趣；家勤於未來台的年少時已在北京輔仁大學美術系從名師學習過書法、花鳥，所以仍傾心於國畫。

我在高三暑期的每個周末到藝術系的教室，跟著豫倫和他的同學們畫炭筆石膏像，幾乎把他們教室裡的各種石膏像都畫遍了，水彩畫也一再勤加練習；唯獨國畫沒有經驗，十分焦慮。豫倫便向他的同學孫家勤央請，代為惡補，給我講解和示範。不記得那天下午考國畫時，是家勤還是我自己在掌心裡勾勒了一個山水畫的構圖提醒要點，總算應付過去了。放榜結果，中文系和藝術系都錄取，我選讀了台大，以為藝術可以做為一生的業餘嗜好。

在讀台大的日子裡，只要假期得空，我仍然會去藝術系的教室裡陪豫倫習畫，偶爾也充當模特兒，供他的同學們畫素描或油畫。在那樣的環境中我們的感情自然增進，也自然認識了彼此的朋友，而添增互相間的了解。

我在讀中文研究所的最後一年，與豫倫結婚，算是同儕中最早成家的一對。我們住在羅斯福路位於台大與師大中間的一個巷衖小屋裡，沒有長輩同住，兒女尚未誕生的頭幾年中，生活自由無拘束，交往的朋友盡是兩個人的同學知己。由於地理上近兩校，我們的家遂自自然然成為單身同學，甚至同學伴同男女朋友最喜歡過訪聚敘的地方了。

那個時代的台灣，經濟尚未起飛，物質生活並不豐裕，電視機也還沒有出現，可供娛樂的場所有限。我們那一夥剛踏出大學之門的年輕人，看一場電影算是大事情，聊天抬槓子倒是常有的樂事。豫倫的朋友包括了師大藝術系和音樂系的同學，我的朋友則除台大中文系，也另有外文系的人。起初是三三兩兩分別來訪，隨便漫談一些文學藝術的話題；其後，有人提議何不大家約定一個時間集中暢談呢？便選擇隔周的禮拜五晚飯之後，有空的人就到我們的家聚敘。

　　我們那個「禮拜五會」談些什麼呢？其實，也沒有什麼特別嚴肅的主題。當時的大環境，言論自由及開放度不及今日，而且也缺乏多樣的媒體報導，我們不怎麼談政治問題，更不習慣講各人個別的是是非非。儘管畢業之後，大部分人留在學校教書，也有一些人去相關機構任職，但大家共同的興趣與關注，總圍繞著文學藝術。豫倫的同學比我的同學多，所以彷彿談論繪畫的機會總是多一些。但是，一個問題被提出來了，或者觸及到了，每個人的立場和角度有別，便會有種種的意見出現，互相討論、辯駁，有時竟也爭論到面紅脖子粗，不到午夜不罷休，而星空下，在窄巷裡互道：「下下禮拜五再見。」也總依依。於今回憶，那種青春熱烈的清談，真是令人懷念。那是民國四十五、六年間的事情。

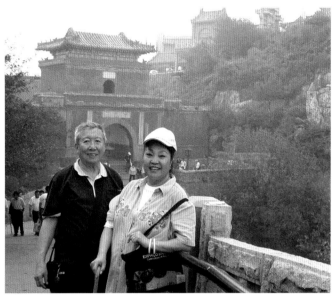

　　其實，當時並沒有人稱呼那樣的聚敘為「禮拜五會」。大家也沒有刻意標榜什麼座談。一切只是自自然然的形成，有時人多些，有時人少些。談過抽象畫、也談過存在主義，以及其他。恐難免是一知半解的，然而卻是非常認真且率性。彼此間有話便說；不說話，只是聽別人討論，似乎也有某種收益和滿足感。那樣的清談大約持續了一年，也或許短一些，還是長一些？是屬於自自然然的星散。有人結婚了，有人遷移了，或出國留學去了，而豫倫和我的小家庭則添增了一雙兒女；每個人都有了不同於學生時代的生活方式。

　　孫家勤是「禮拜五會」的一員。他畢業後留藝術系任助教。從學校到我家，走過龍泉街、浦城街的小巷道，很快就到了。所以印象中他幾乎每一次都來參加，而且以他隨和開朗的個性，每

一次都談論得興高采烈。在諸多偏好西畫的那些朋友當中，唯獨他是專攻國畫，而且擅長工筆人物畫，所以同樣是繪畫的構圖、技巧等等問題，他的意見和別的人並不一樣，爭論、抬槓子終難免，但是從未也絲毫不傷感情。有時，我在一旁看得有些擔心，家勤總是說：「沒事兒，沒事兒。吵得可高興呢！」他生得大眼滾圓，牙齒參差，一口純正的京片子，又愛說笑，常常給人喜趣的印象。實則大家庭出身的孫家勤，在富裕而嚴格的環境裡成長，對於人際關係進退禮儀，自有他根深柢固的修養，且凡事考慮周詳。他和郭豫倫的交情幾乎無話不談，往往以遇事的過程或處理的方式商量。一次，家勤把經過仔細研判的某事及擬備的應對態度與豫倫相談。豫倫表示未能苟同，家勤亦有所不服，兩人竟然爭執起來。後來，豫倫說道：「你這人真是執迷不悟，『大愚若智』嘛！」想不到好友快人快語有如當頭棒喝。「這話講得好，太好了。」家勤不但不以為意，而且從此常掛嘴邊的一句話是：「我這人就是『大愚若智』，郭豫倫說的。」日後，還把這四字刻製成印。多年後，我曾在歷史博物館的展覽會中看到。

其實，智者若愚，愚者若智，而知其愚者非大愚。我認識的朋友裡，聰明的人很多，賣弄小聰明的人也不少，孫家勤是少數勤勤懇懇始終如一的人。他從大學三年級時便與助教胡念祖先生與常去藝術系旁聽的軍人喻仲林先生合資在麗水街租下一個屋子，作為共同的畫室。在相當寬敞的屋裡，除了大門的一面，三張大桌子斜放著各據一隅，專攻山水的胡先生，擅長花鳥的老喻，和家勤三人各畫各的，時則又交談，甚至於開開玩笑。那個屋子位於今日師大圖書館的後邊，靠近一條小河，小河的名字是麗水；那畫室便稱為「麗水精舍」。

「麗水精舍」是三位志同道合的畫家工作教學的地方。我自己也一度曾經師事孫家勤，學過工筆仕女畫。臨摹過他的畫稿，習得一些髮絲渲染、衣褶花紋以及背景配置等等的技巧要領。終因為教書和家務繁忙，大約僅只一年而作罷，是一個沒有恆心的學生。不過，由於「麗水精舍」在從我家步行可及的距離，而且那個畫室門雖設而常開，豫倫和我時不時於晚飯後出去走訪三位畫家，反而成為「禮拜五會」散去以後的聚敘之處。夏夜幽幽，有時會在那裡不期然預見也是從溫州街信步過訪的我的老師臺靜農先生；說不定還伴同著從外雙溪來會的故宮副院長莊慕陵先生。從此桌的花鳥畫看起，轉到那桌的山水畫，又流連人物畫的另一桌，終將畫筆擱下，收拾硯台。而總管畫室事務的友人小鄭(萬田)早已機智地跑去附近買幾瓶酒和花生之類小吃。於是，拉幾把椅子到比較敞淨的一個桌邊，圍坐「喝花酒」(臺先生名言，喝酒吃花生之謂)起來。兩位師長學識淵博，又身經近世喪亂，他們隨便開口啟齒便是歷史和典故。至於一旁聆聽的我們所體會的意外驚喜，和滿足幸福的感覺，則又有別於「禮拜五會」的氣氛了。

臺先生主持台大中文系的系務長達二十年，廣受學生們敬愛。他不唯長於國學，早年且以小說著稱，又兼擅書畫，和莊先生、張大千先生是至交。便是這樣的因緣際會，民國五十三年，當時已移居巴西八德園、大風堂的大千先生委請臺先生和另一位友人張目寒先生，代為徵選青年有為的畫家為助理繪事的弟子，孫家勤以他的才氣和勤勉，獲得了薦舉。

大風堂收弟子是依古禮的。大千先生在海外，遂委請台靜農先生和張目寒先生代為主持儀式。家勤恭謹備妥酒席和香案，向兩位長輩跪拜磕頭，才正式完成了入門弟子之禮。他前此曾經在藝術系受教於系主任黃君璧先生和溥心畬先生，又將親炙於張大千先生，而黃、溥、張三位大師稱為「渡海三大家」，可想他的心情是興奮的，但在南半球拉丁美洲的巴西距離台灣太遙遠，喜歡朋友也喜歡熱鬧的孫家勤，對於要從住慣了的台灣連根拔起，再度飄洋過海隻身赴異鄉，未免有一份不安和寂寞。臨行，我們為他舉辦了惜別歡送的聚會。家勤舉杯對大家說：「要來看我啊！」當年台灣的旅遊環境大不如今日，大概沒有人把他那句話當真。

然而，不太可能的事情竟發生了。

後來擱置畫筆經商的郭豫倫，在政府鼓勵拓展經濟西進的計畫下得到參與南美洲貿易巡迴展覽的旅行機會，為時一個月，恰巧值暑假的空檔，我便以秘書名義隨行。那展覽旅行從南美洲的西岸開始，歷經哥倫比亞、秘魯、阿根廷、烏拉圭、巴拉圭、巴西，而終止於委內瑞拉。每一個國家停留三、數日，除了和中華民國的領事及僑界見面，擺出台灣產品展覽推銷，總有一、兩天遊覽當地名勝古蹟的機會。那樣子半公半私的遊行，在三十多年前是十分難得的事情，至於豫倫和我則又有與久別的老朋友會見的喜悅。我們事先有無數的信件、電話聯絡，和孫家勤相約，在聖保羅的展覽結束後，與他和他新婚的趙榮耐會面。

榮耐和家勤大概有前世盟誓，他們都是山東人，而且都來自台灣。若非拜師大千先生，他可能像許多外省人終老於台灣。專攻護理的榮耐則是先赴非洲，再繞過半個地球來到巴西成為孫家勤夫人。身材高挑性情開朗爽直的趙榮耐看見遠道順訪的我們，初見面便將我熱烈擁抱，並且雙眼泛著淚光說：「你們可是終於來了！家勤跟我講過你們的事情無數遍。關於你們和你們跟家勤的事情，我全部知道。」那時候，從台灣赴巴西固然不容易，一旦在巴西住下來要回台灣也非易事。他們兩個人見著豫倫和我，如同與親人相會，講不完的話真不知從何談起也不知說到哪裡。

八德園在聖保羅市七十公里外的摩詰市郊區。張大千先生耗費鉅資在九公頃的土地營建了中國式的庭園。不過，他自己居住了十七年之後，當時已遷移於美國加州。我們在園中走著，一般欣賞著當前宛若國畫裡的白砂蒼松、湖亭天鵝，以及大師埋葬舊筆的「筆塚」等等景物。家勤夫婦輪流著、爭說著為我們講解種種。在匆匆兩天的聚敘中，我們得悉，孫家勤在巴西成家，生活安定，並且朝夕浸潤於藝術氣氛中，從老師的言教身教得到更長足的進展。至於他的勤懇與表現，也得到老師的嘉許肯定，大千先生曾經在他的畫作題署：「晚得此生，吾門當大」。

走筆至此，回看前文，竟已絮聒寫了數千字；而八德園相會後又過了三十年。人生何其悠悠。不，是我們認識太久，有太多共同的記憶。那些美好的、感動我們的記憶，想忘也忘不了，所以提筆記述，一不小心都變成了絮聒。

三十年間發生了什麼事？孫家勤和他的家人搬回台灣來了，他並沒有繼續留居巴西。他仍然在學校和自己的畫室教授繪畫，一如往昔認真。也勤懇創作，境界更開闊，技藝更純熟；即將舉行大規模的回顧展，並且出版一本豐碩的畫集。

時光似悠悠實匆匆。

三十年間又發生了一些其他的事情。可敬可愛的長輩們先後遠離我們而去，家勤的老師和我的老師都已作古。連郭豫倫都先一步走了。豫倫是家勤的至交好友老同學，老同學出畫集，理當由他來寫點兒文字的，但如今這工作由我來代理。

如果是由豫倫執筆寫序文會是怎麼個樣子呢？恐怕終究也難免於叨叨蹬蹬不可收拾吧。因為天涯海角，我們共同擁有的美好記憶太多了。

民國九十八年元月九日燈下

林之月 加州下午六時

目 次 CONTENTS

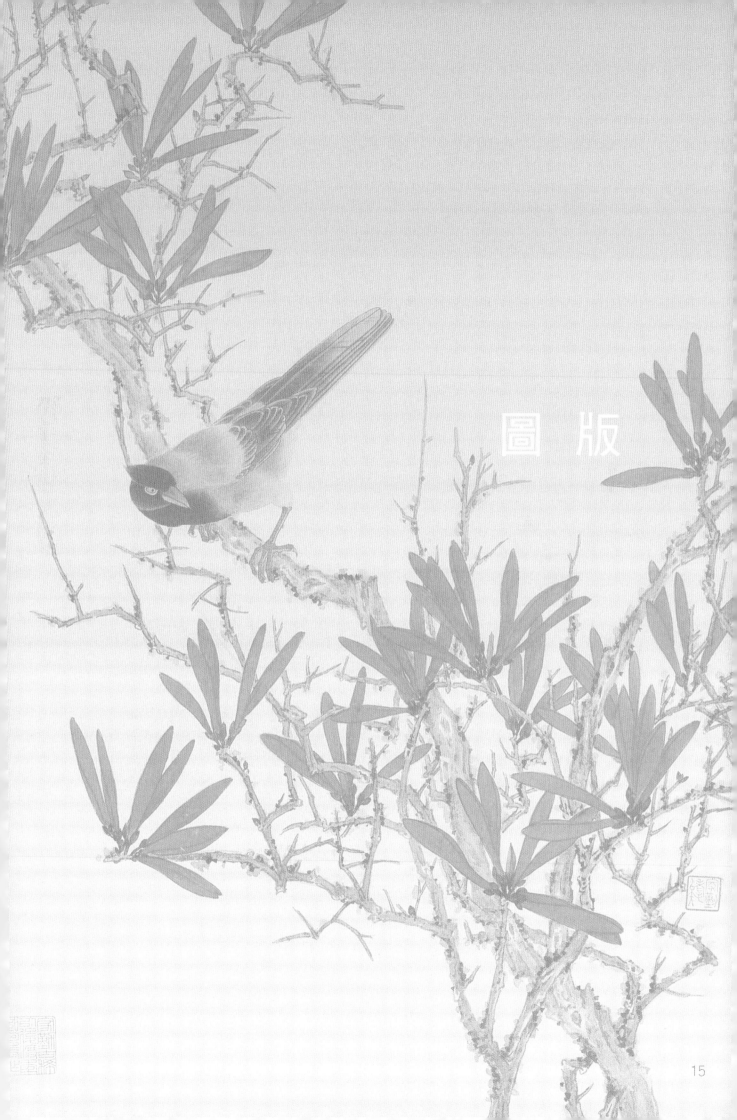

圖 版

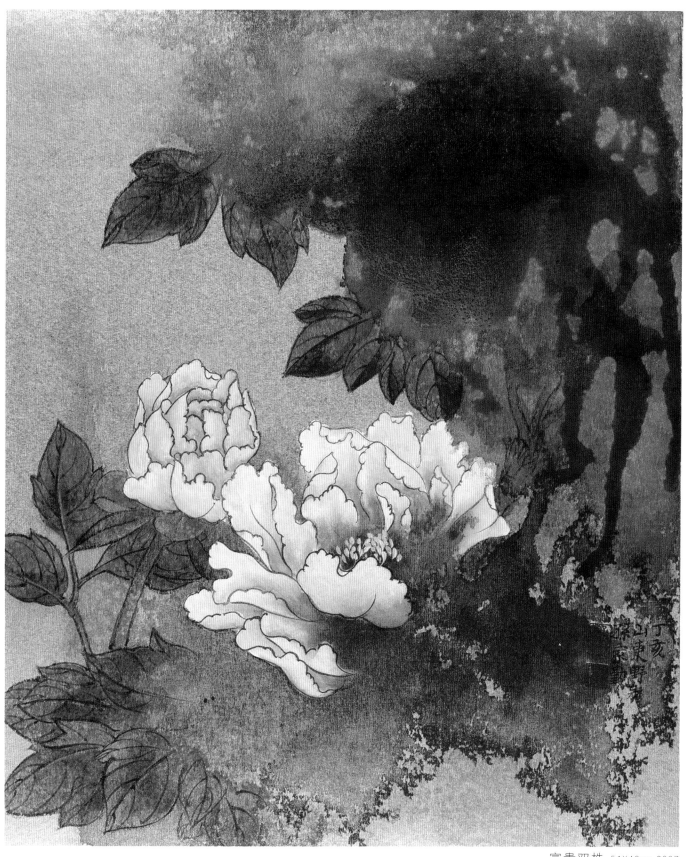

富貴双株 51X46cm 2007

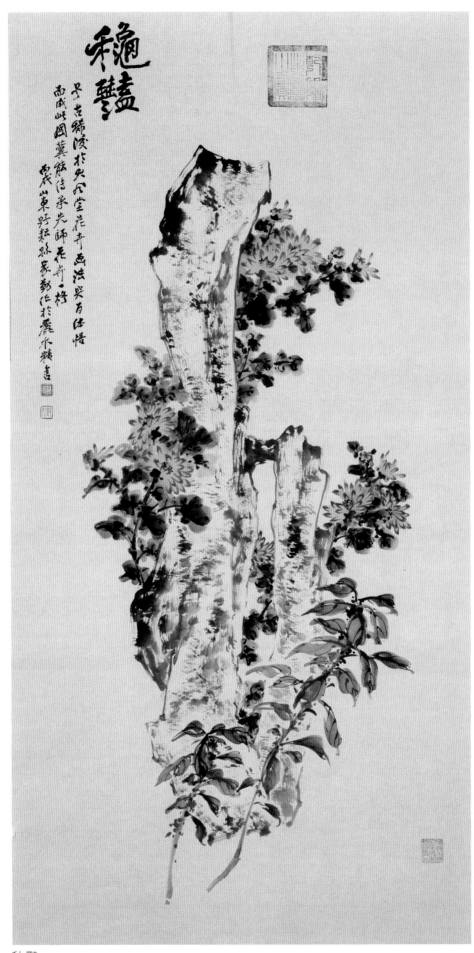

秋豔 140X69cm 2006

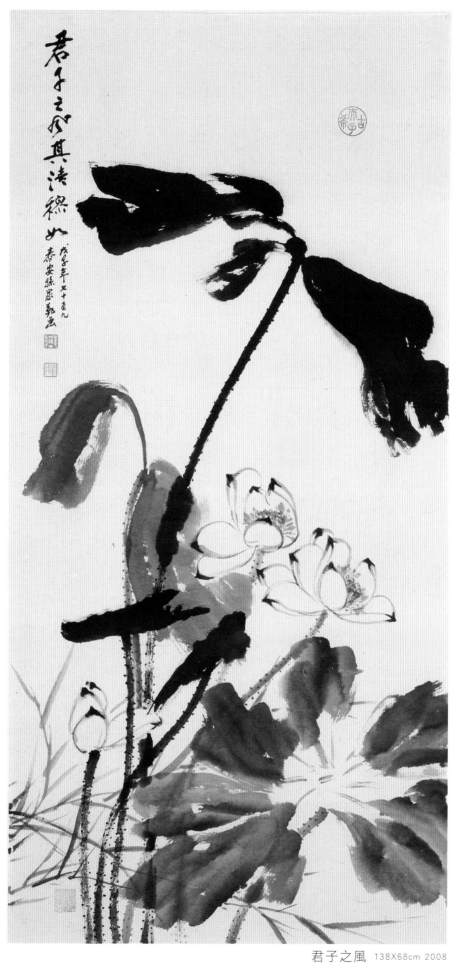

君子之風 138X68cm 2008

19

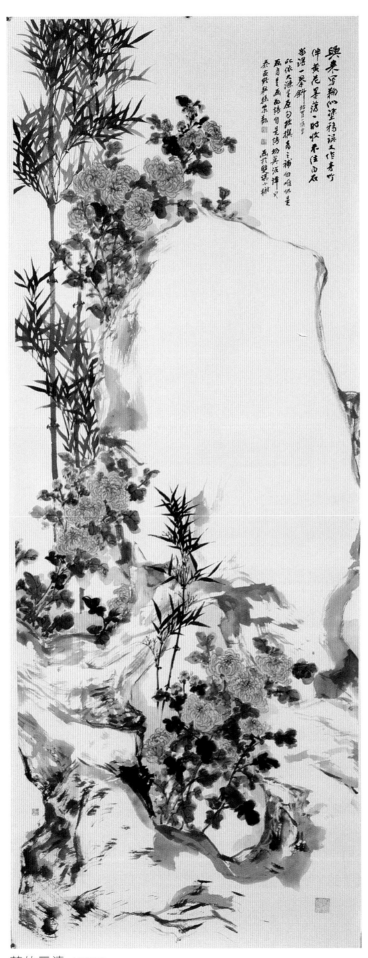

菊竹三清　157X73cm

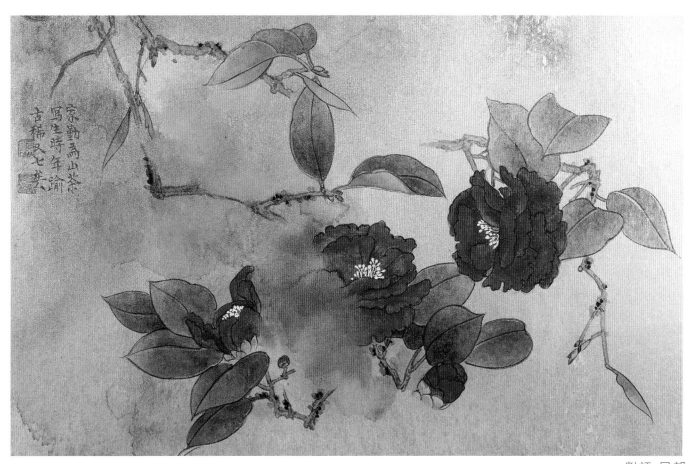

家勤為山茶
寫生時年踰
古稀又七英
對語-局部

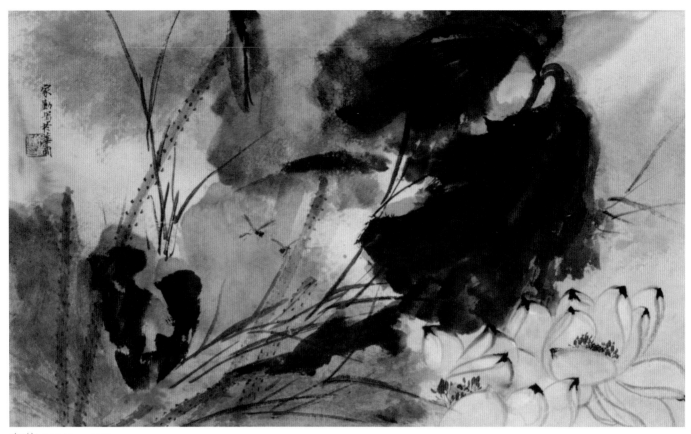

白荷 50X66cm 1999

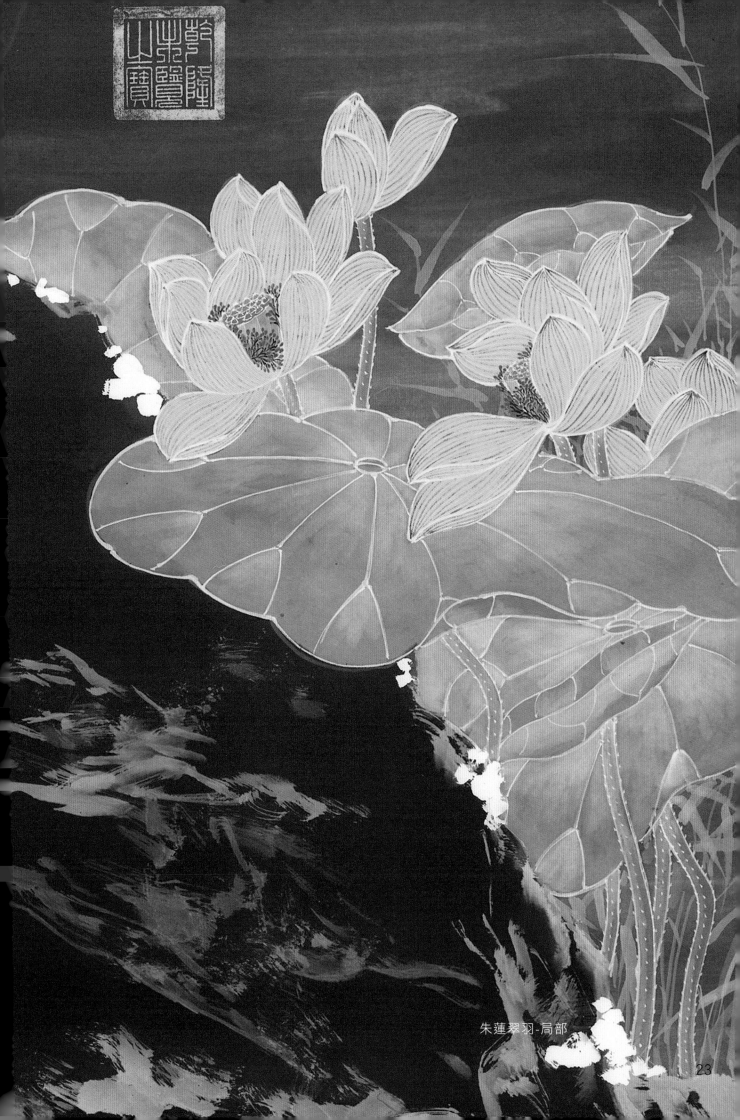

朱蓮翠羽-局部

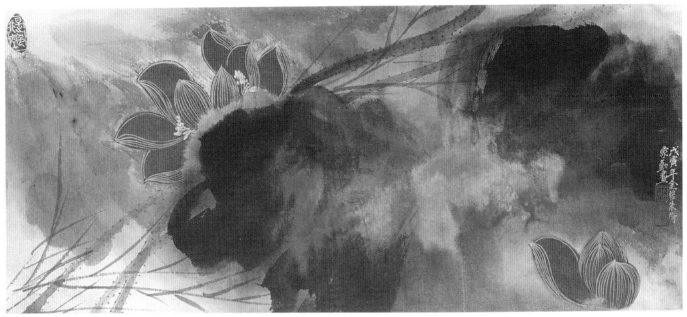

紅蓮 96X206cm 1998

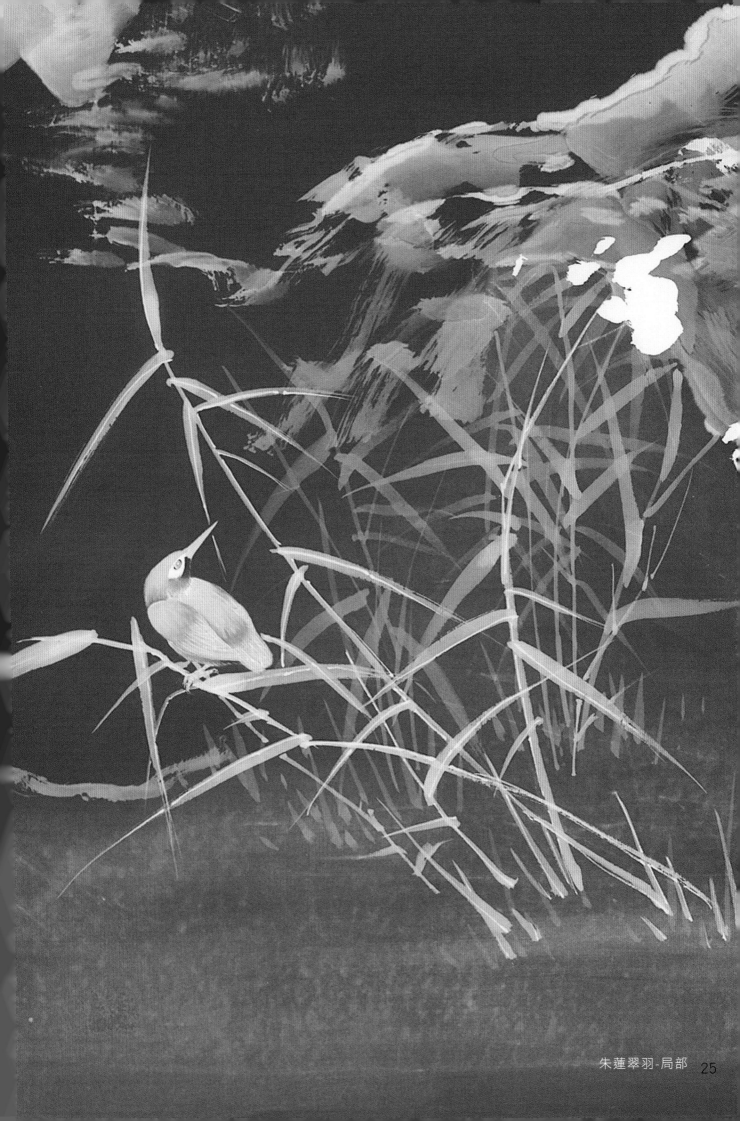

朱蓮翠羽-局部　25

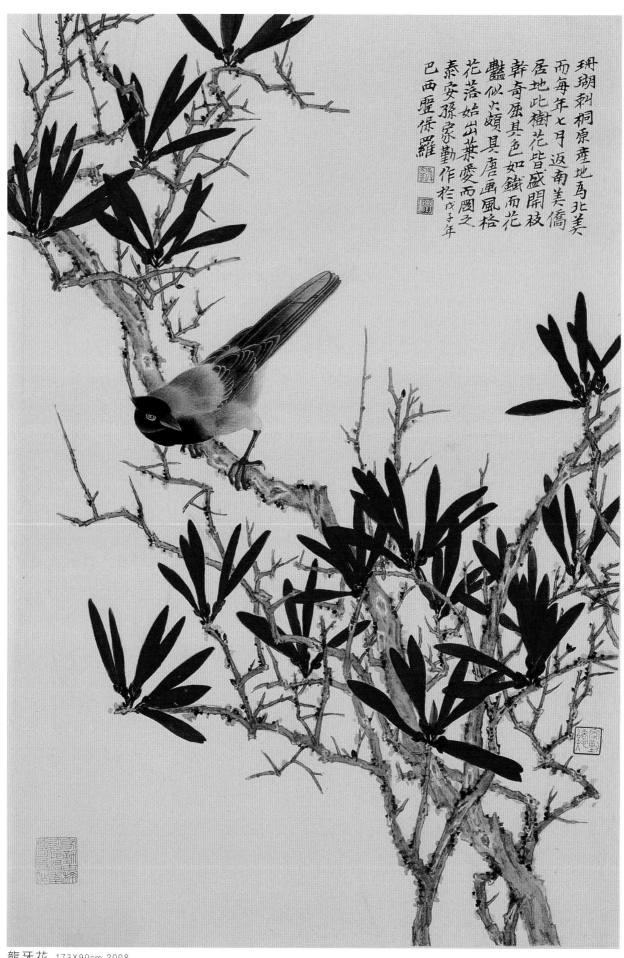

珊瑚刺桐原產地為北美
而每年七月返南美僑
居地此樹花皆盛開枝
幹奇屈其色如鐵而花
豔似六頗具唐風風格
花落始出葉愛西國之
泰安孫家勤作於戊子年
巴西霊保羅

龍牙花 173X90cm 2008

26

秋葉鳴禽-局部

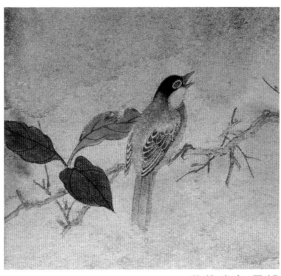

秋葉鳴禽-局部

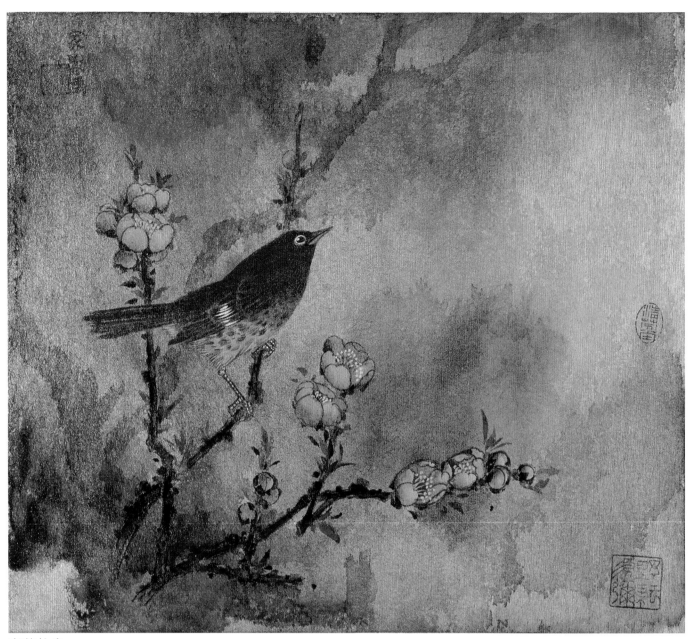

杏花仙禽 45X52cm

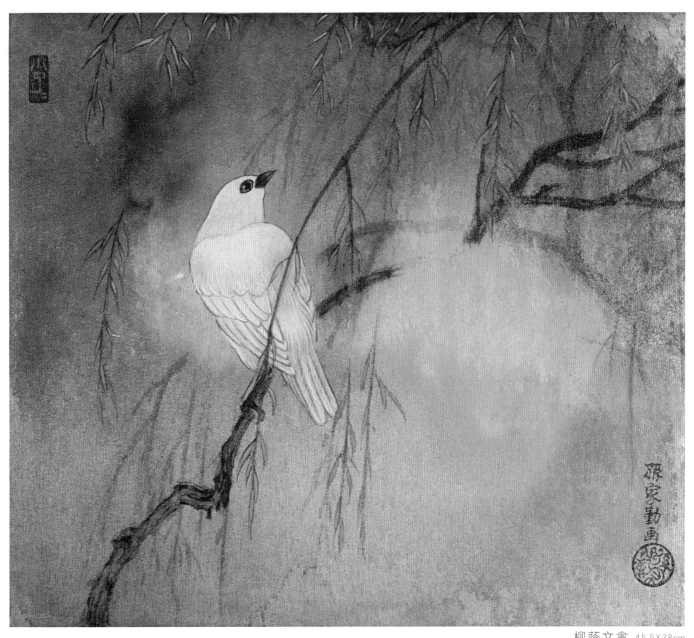

柳蔭文禽 45.5X38cm

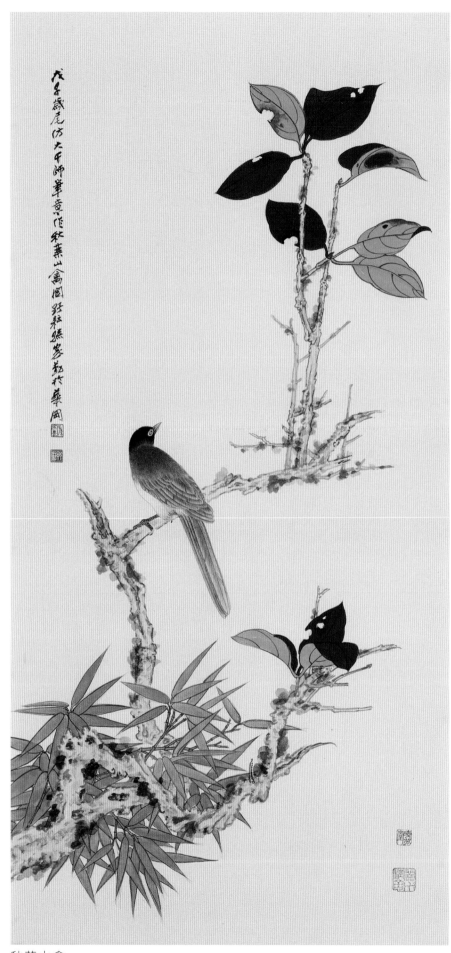

秋葉山禽 95X45cm 2008

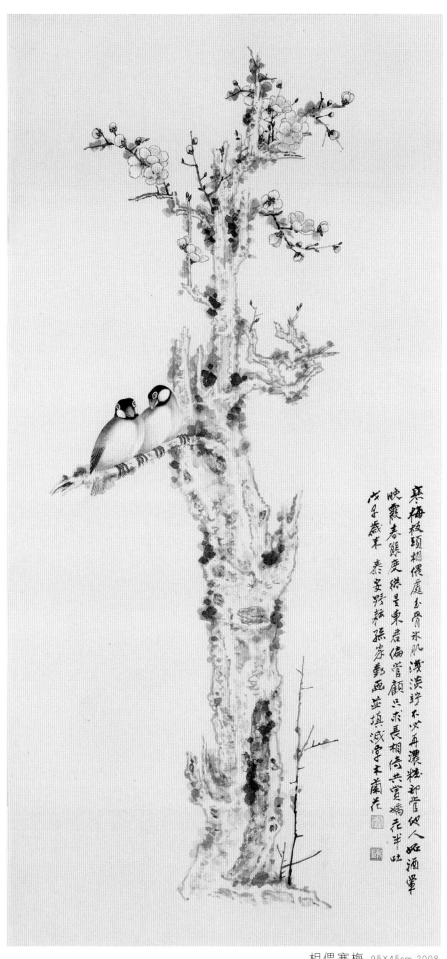

寒梅枝頭相偎庭玉骨冰肌淺淺珍不必再濃粧卻管他人如醉暈
晚霞春態庭綠是東君偏管顧只求長相倚共賞嬌花半吐
戊子歲末 泰安野耘孫崇勳畫並填淺掌木蘭花

相偎寒梅 95X45cm 2008

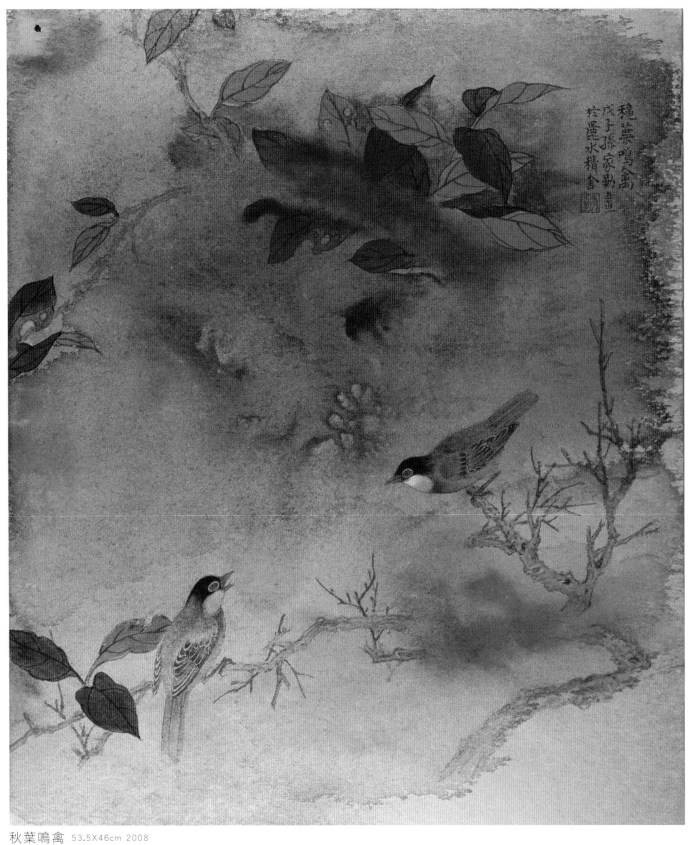

秋葉鳴禽 53.5X46cm 2008

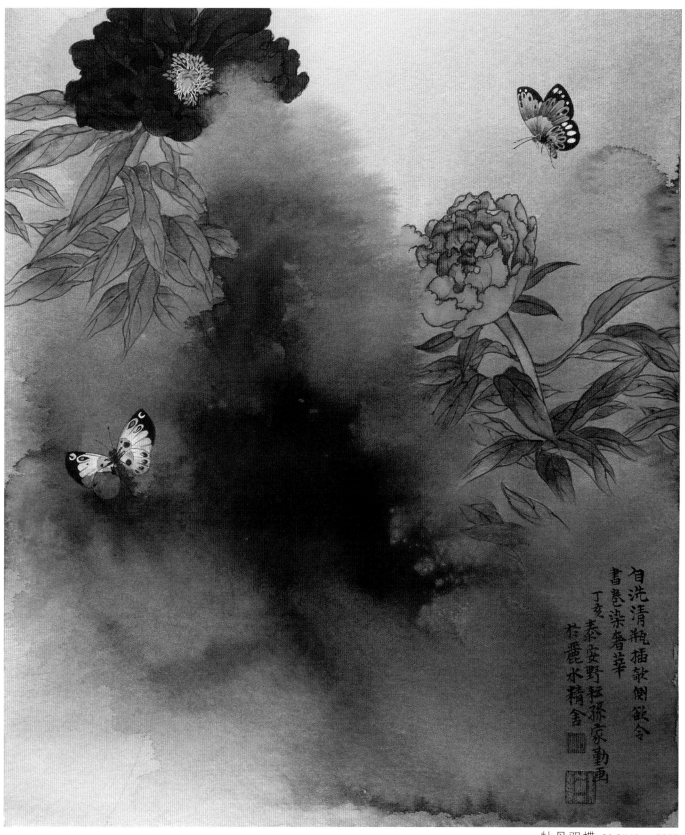

自洗清瓶插歙閩銘令
書裛染奢莘
丁亥 泰安野趣孫家動畫
於麗水精舍

牡丹双蝶 53.5X46cm 2007

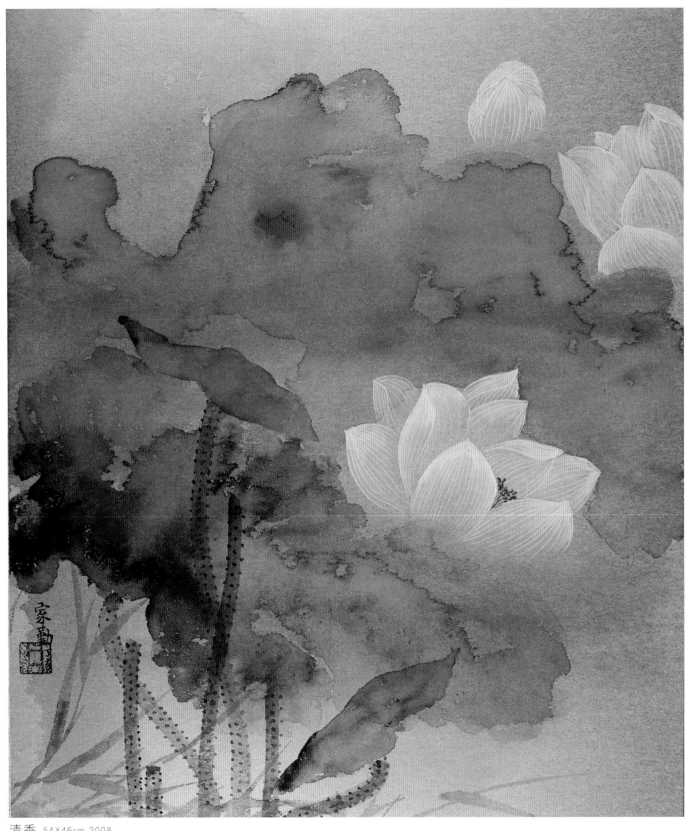

清香 54X46cm 2008

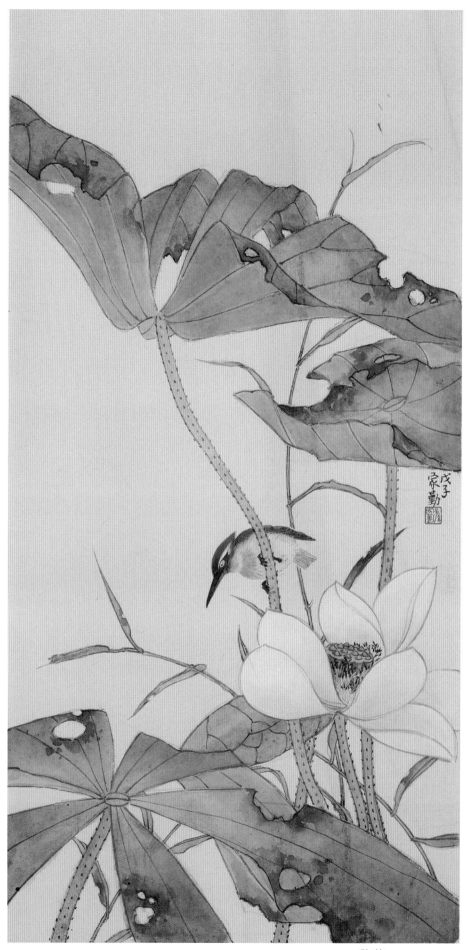

秋荷 83X46cm 2008

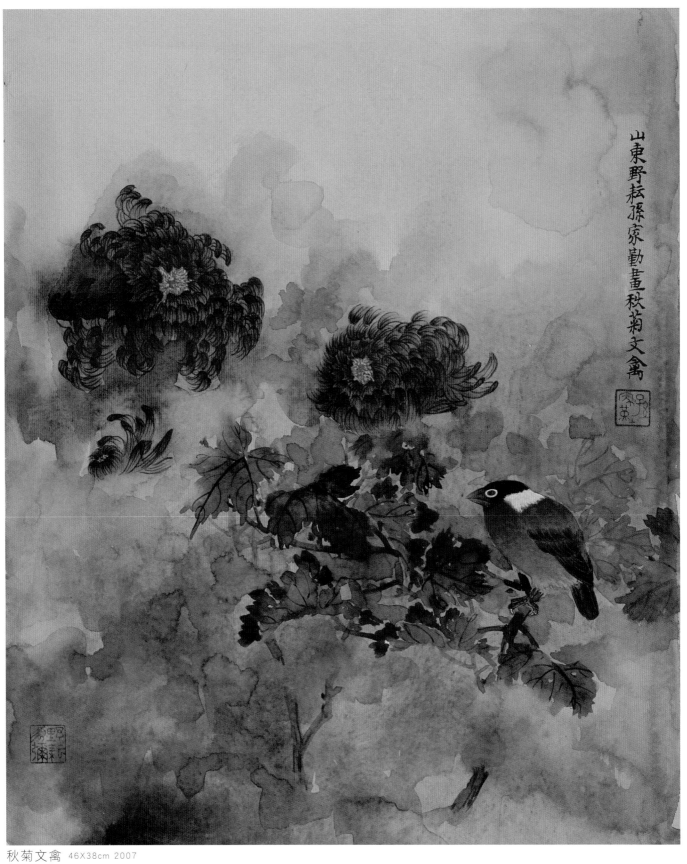

山東野耘孫家勤畫秋菊文禽

秋菊文禽 46X38cm 2007

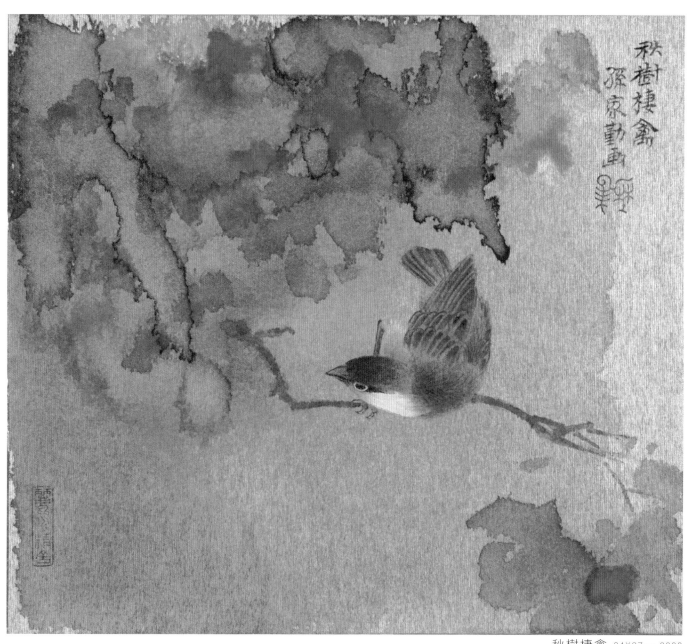

秋樹棲禽 24X27cm 2008

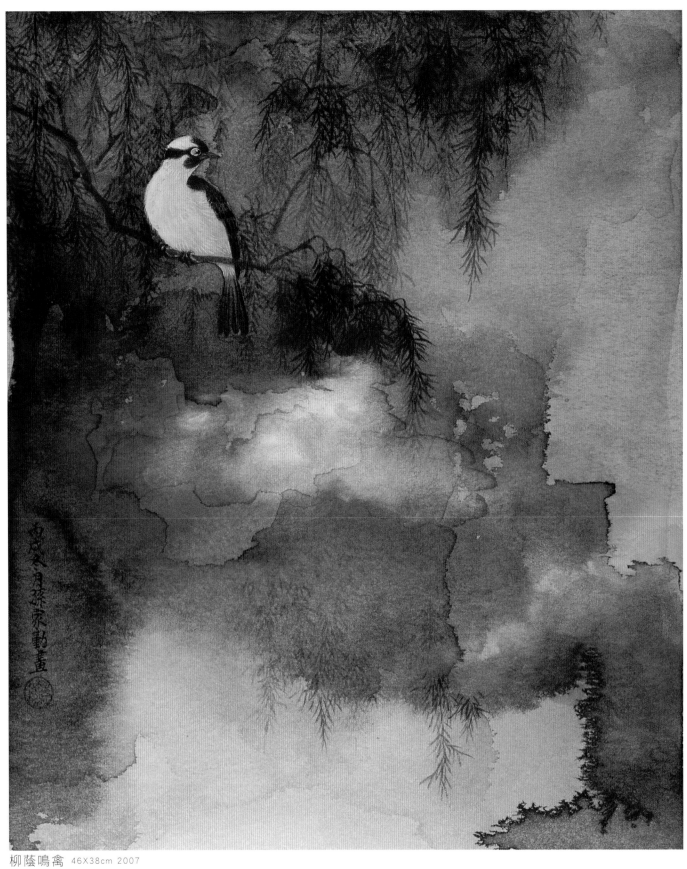

柳蔭鳴禽 46X38cm 2007

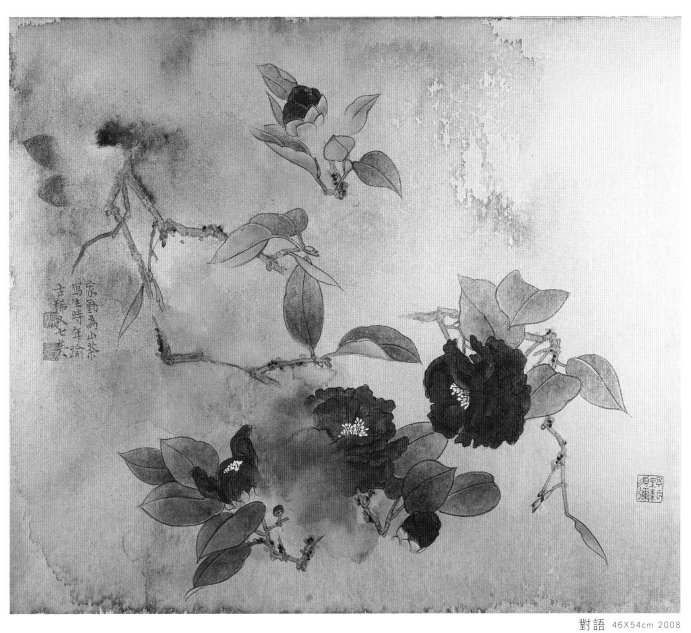

對語 46X54cm 2008

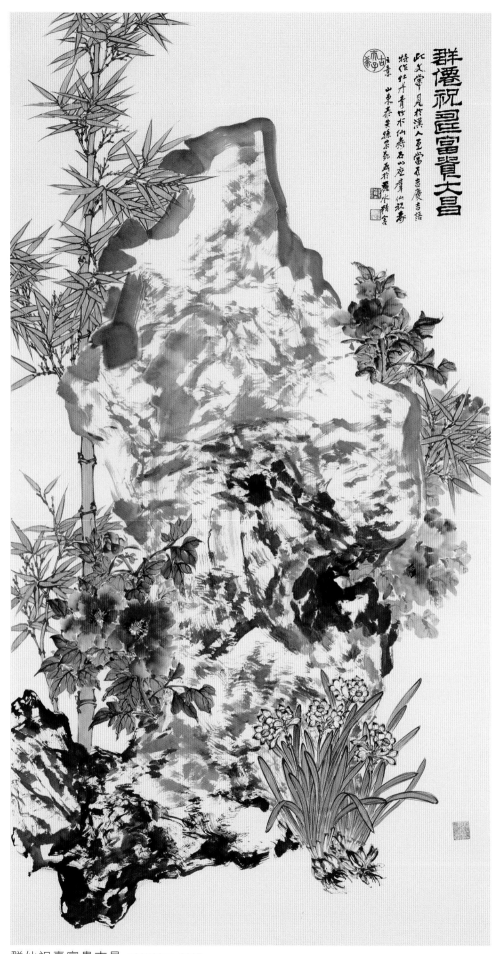

群仙祝壽富貴吉昌 180X96cm 2007

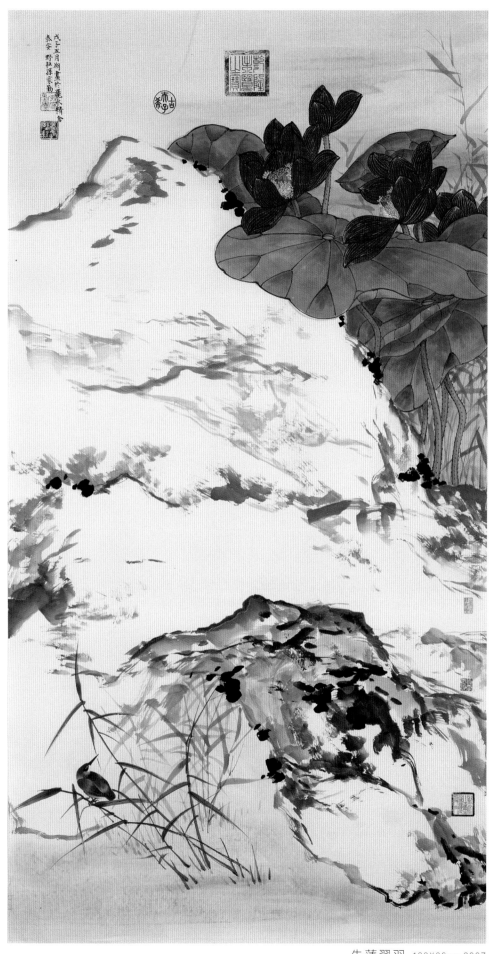

朱蓮翠羽 180X96cm 2007

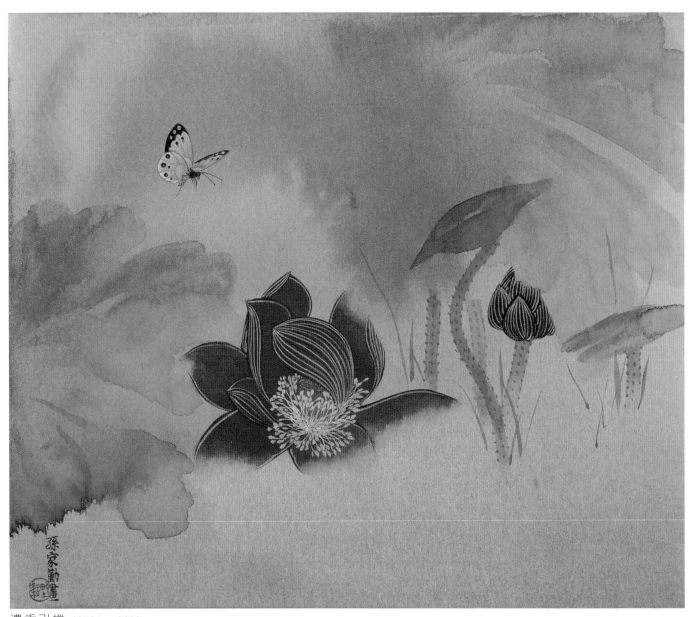

濃香引蝶 46X54cm 2008

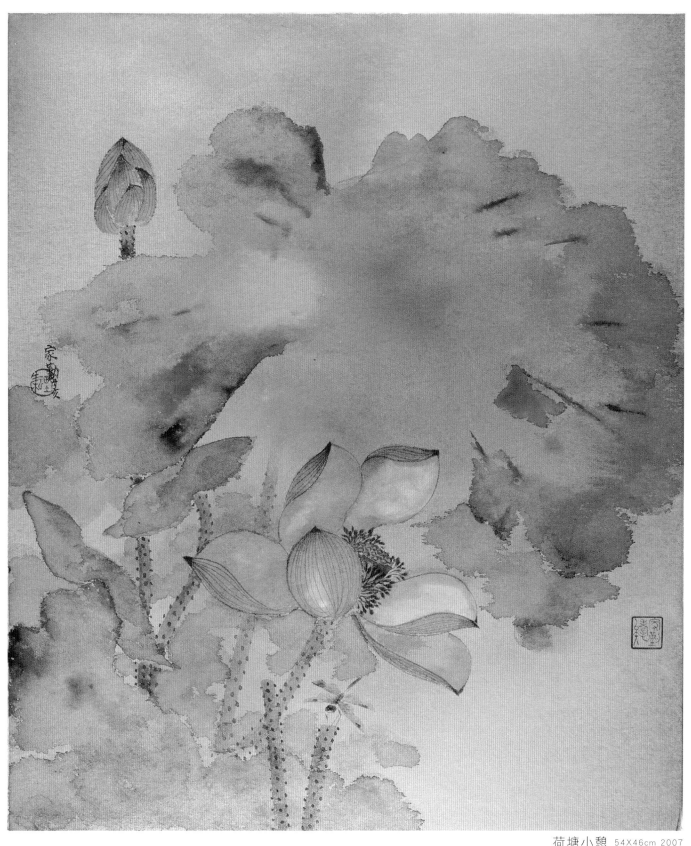

荷塘小憩 54X46cm 2007

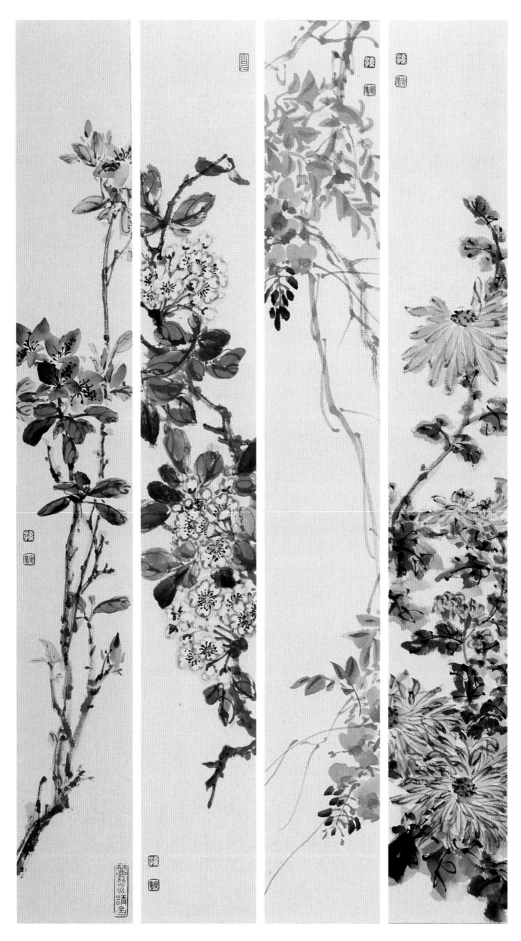

四季(四幅) 52X7cmX4 2008

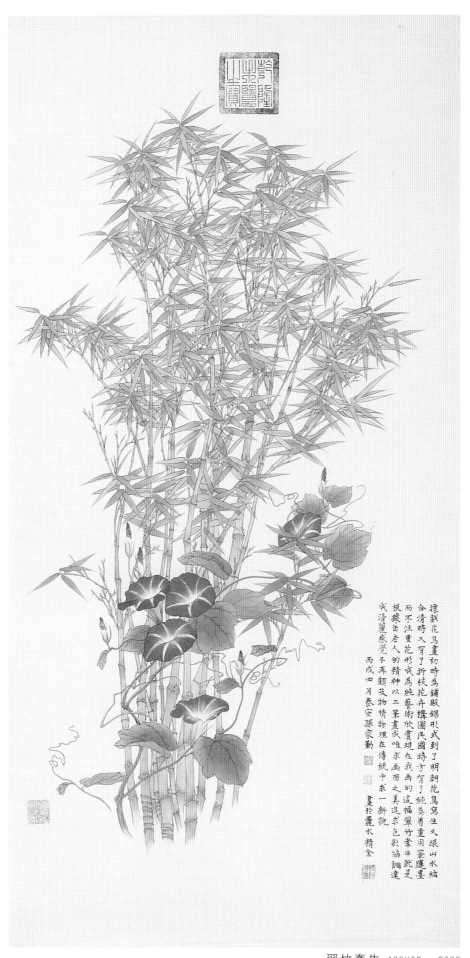

翠竹牽牛 136X88cm 2006

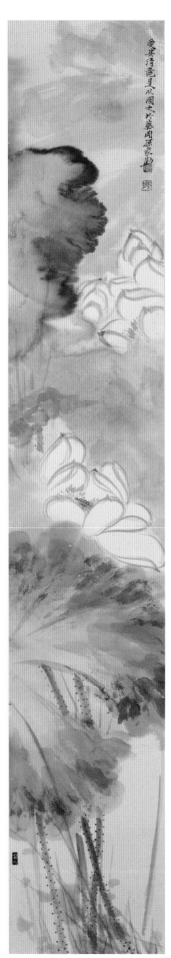

秋荷 142X25cm

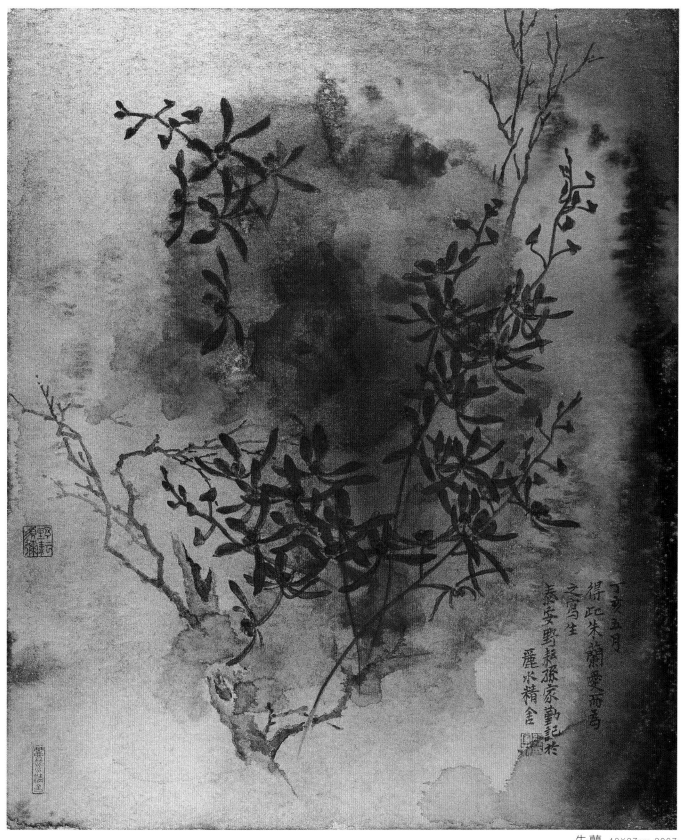

朱蘭 48X27cm 2007

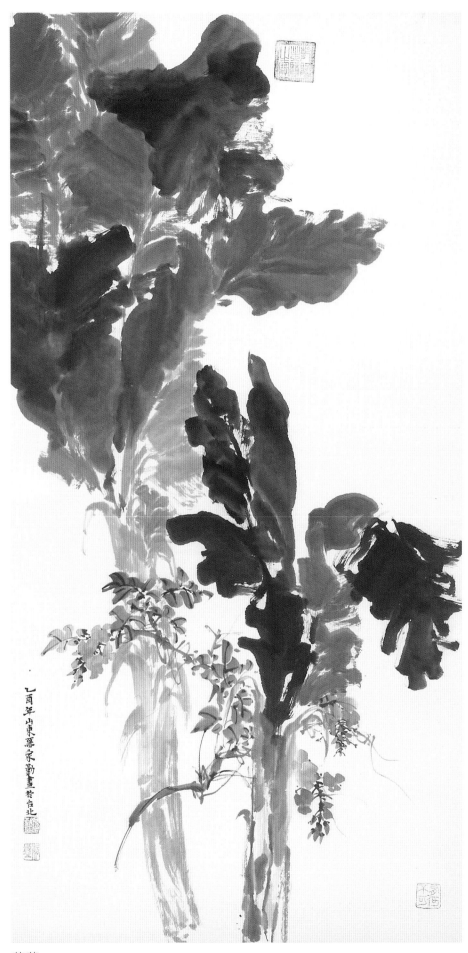

藤蘿 135X68cm 2007

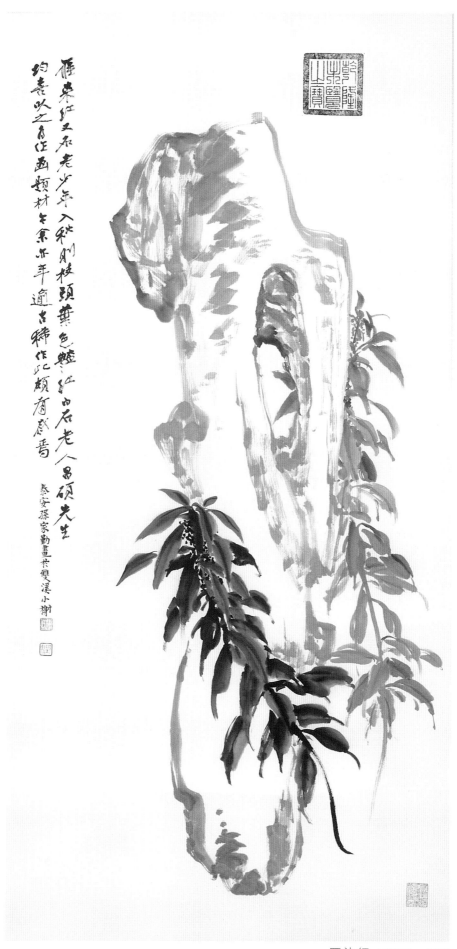

雁染紅 120X70cm 2005

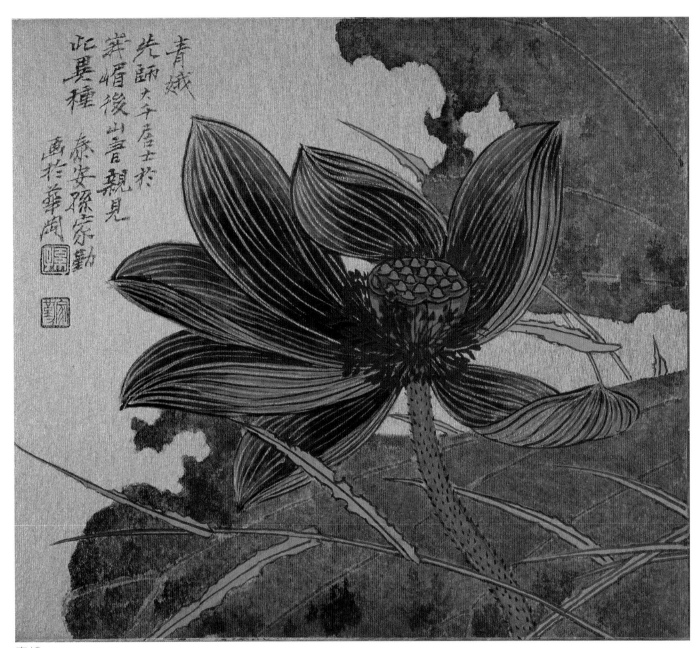

青娥 25X27cm 1995

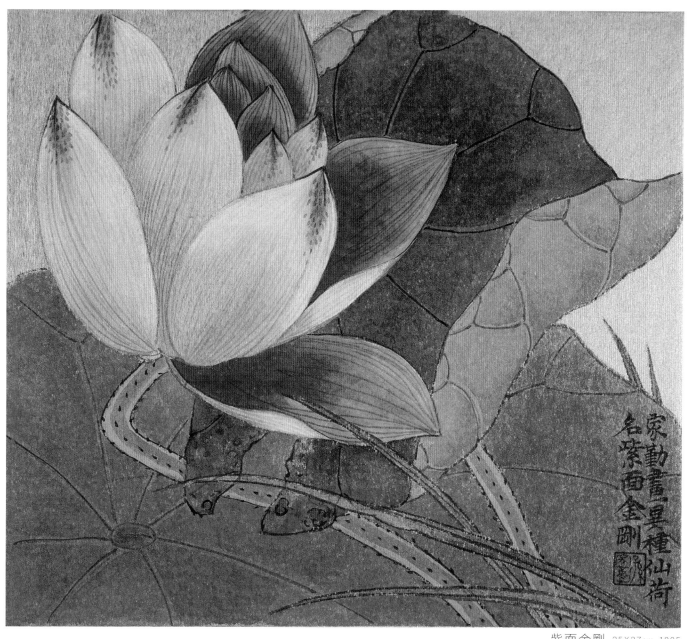

家動畫一呈種仙荷
名紫面金剛

紫面金剛 25X27cm 1995

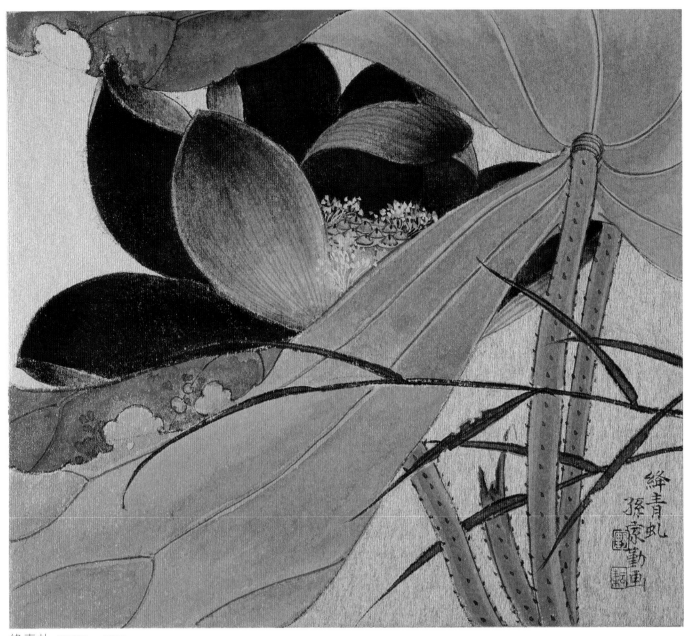

絳青虬 25X27cm 1995

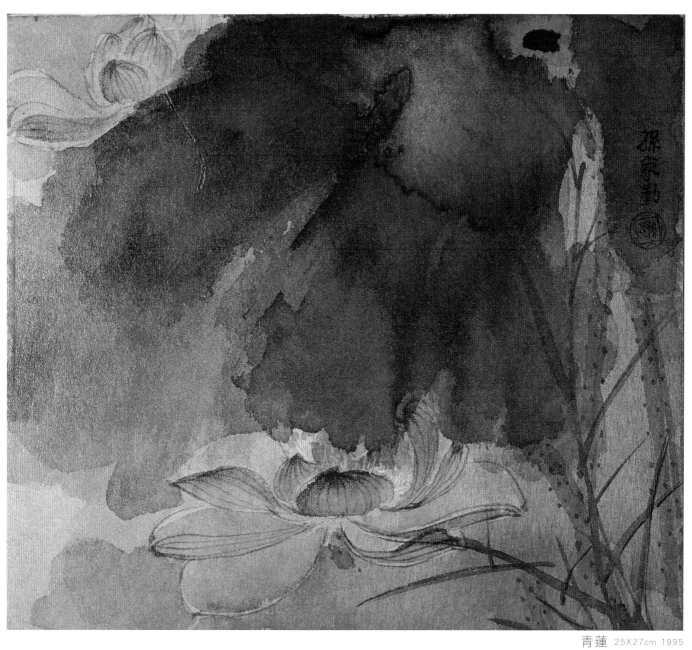

青蓮 25X27cm 1995

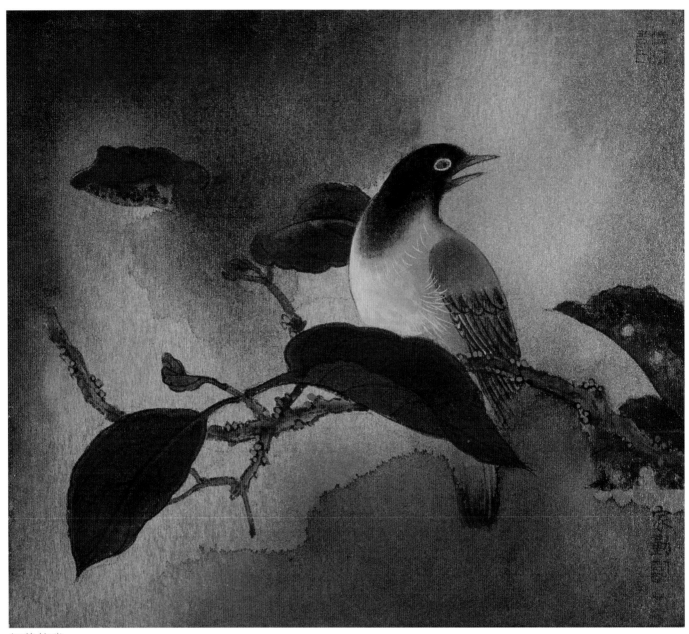

紅葉仙雀 45×52cm 1995

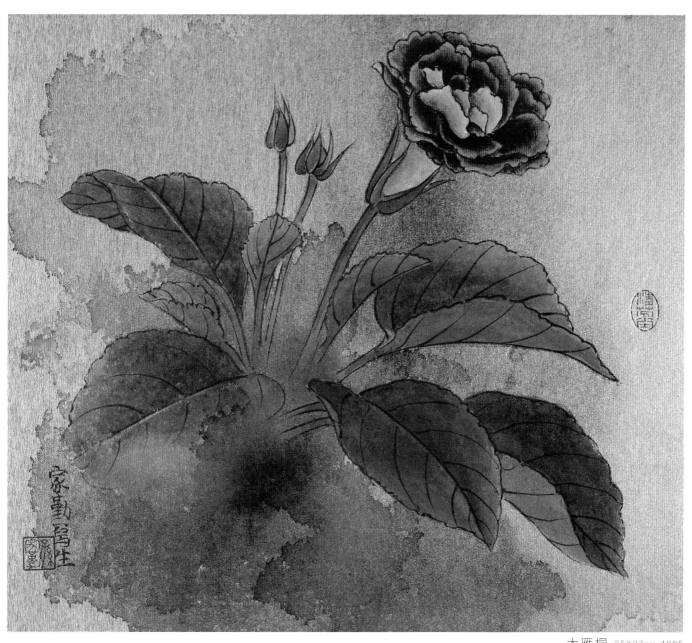

大雁桐 25X27cm 1995

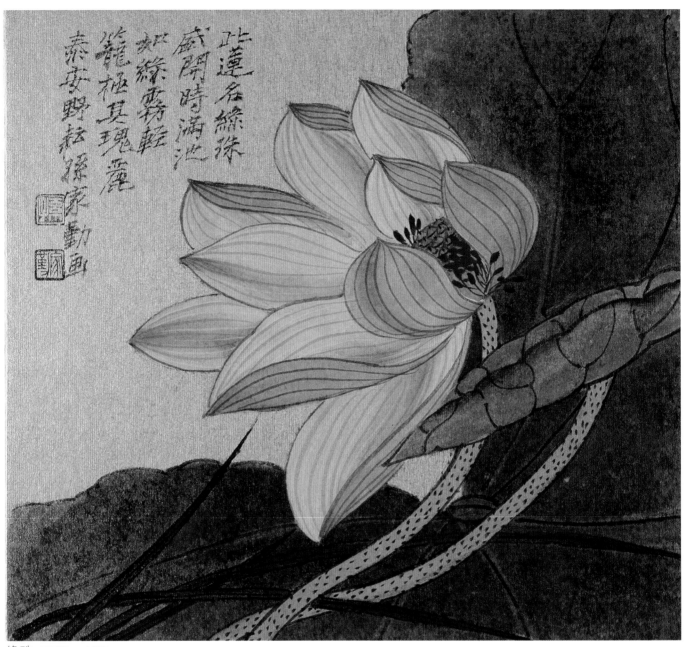

此蓮名綠珠
盛開時滿池
如綠霧輕
籠極其瑰麗
泰安野耘孫家勤畫

綠珠 25X27cm 1995

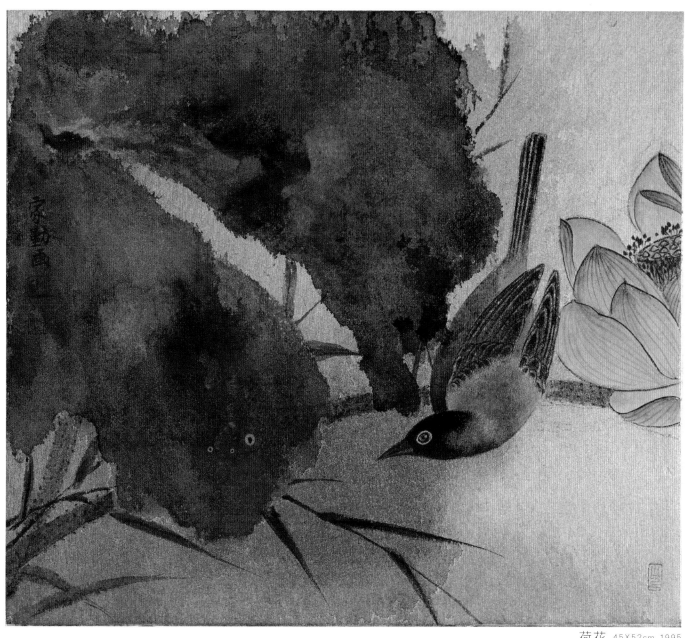

荷花 45X52cm 1995

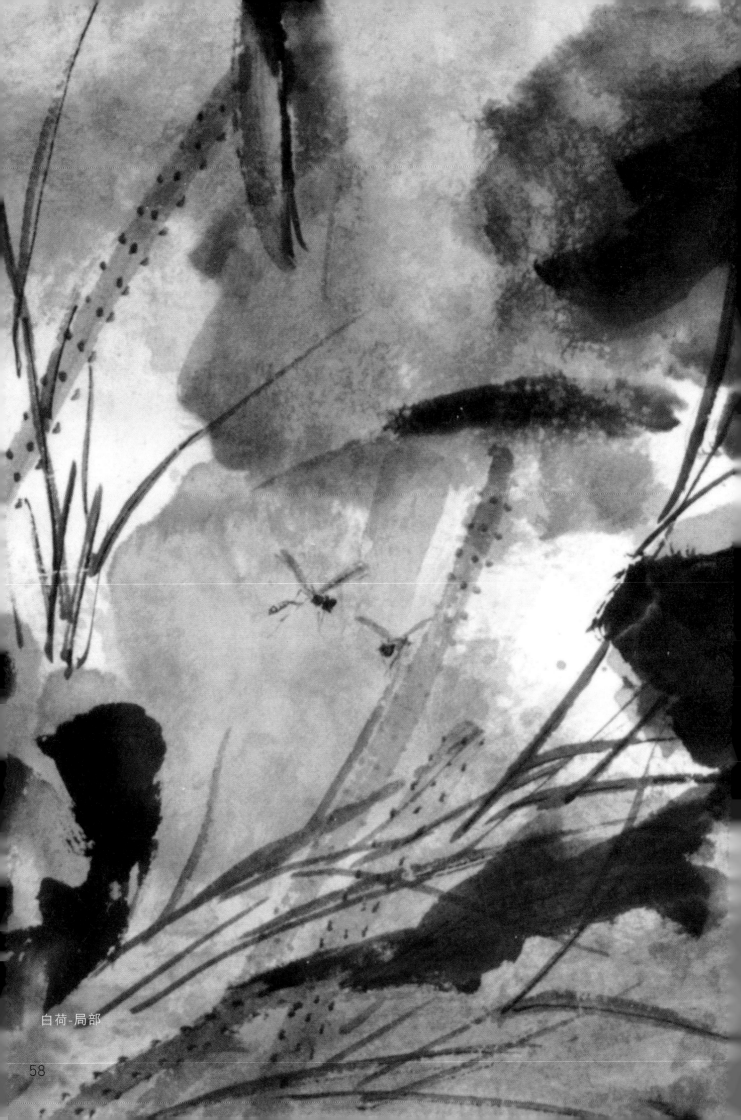

白荷-局部

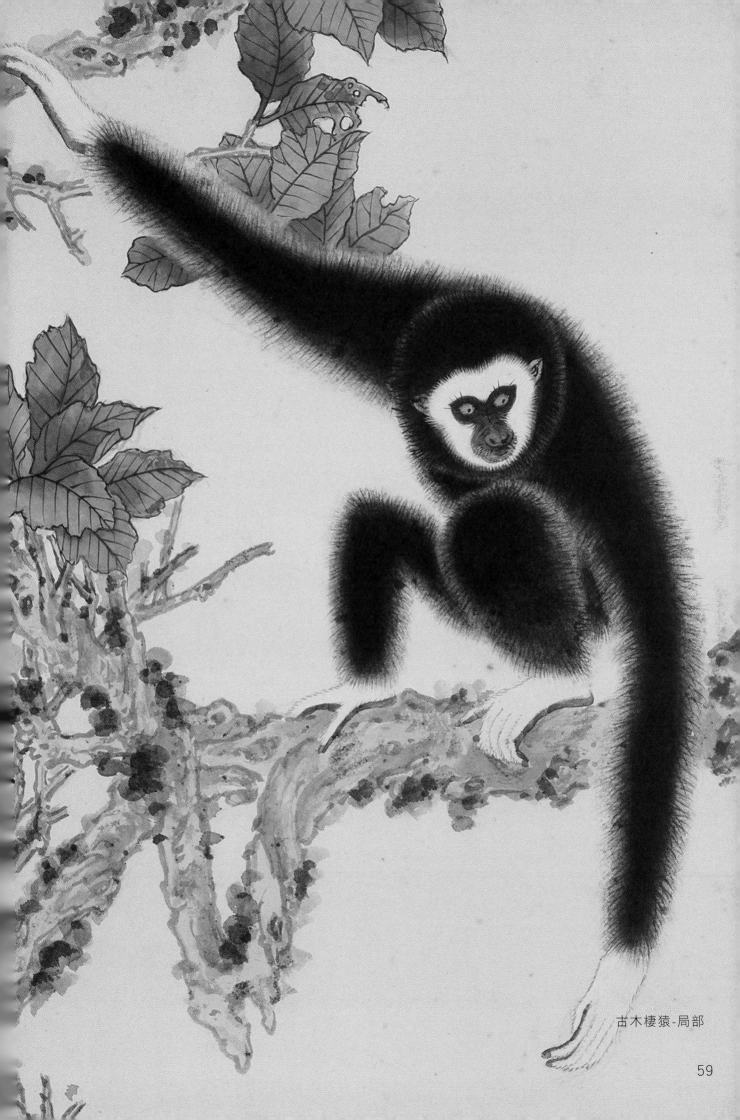

古木棲猿-局部

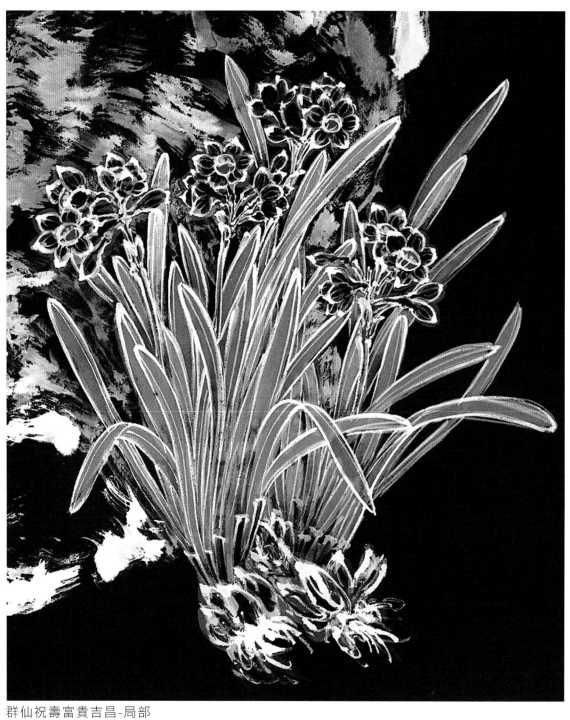

群仙祝壽富貴吉昌-局部

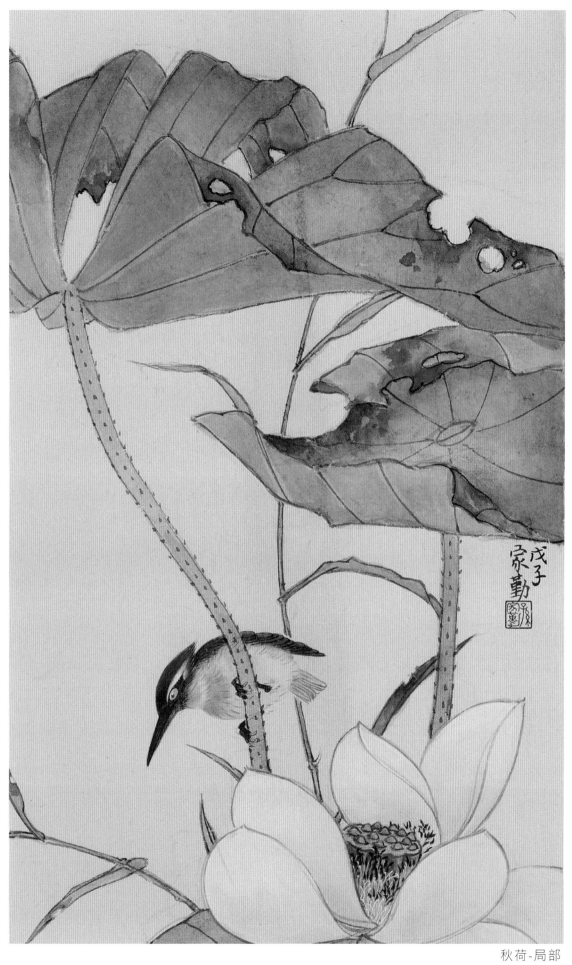

秋荷-局部

四開花卉小品-1

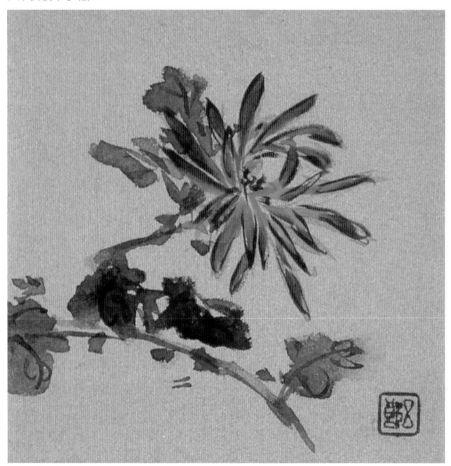

四開花卉小品-2

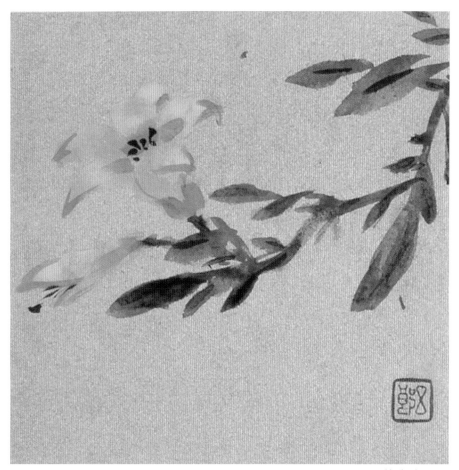

四開花卉小品-3

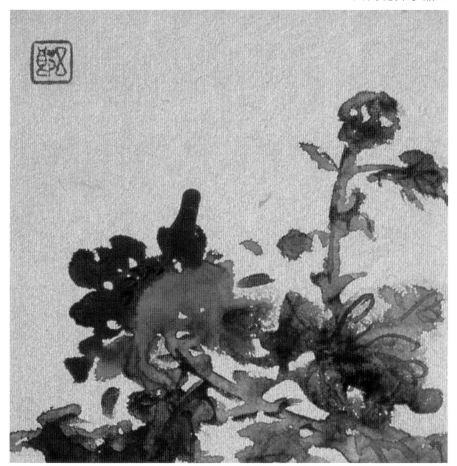

四開花卉小品-4

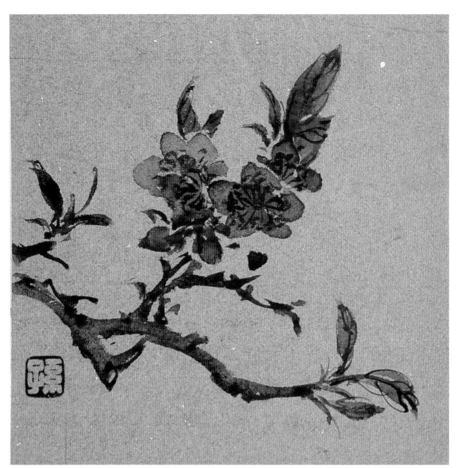

冊頁四幀-1

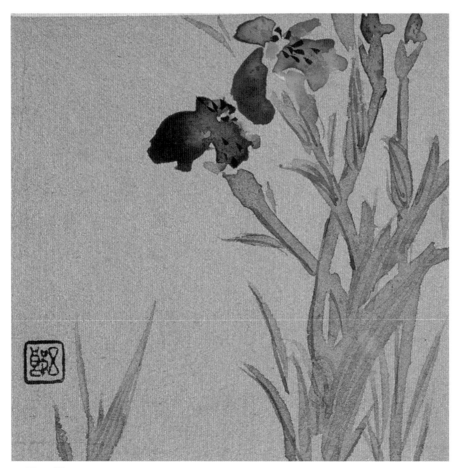

冊頁四幀-2

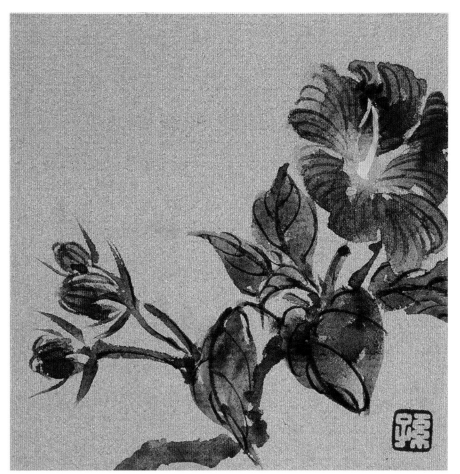

冊頁四幀-3

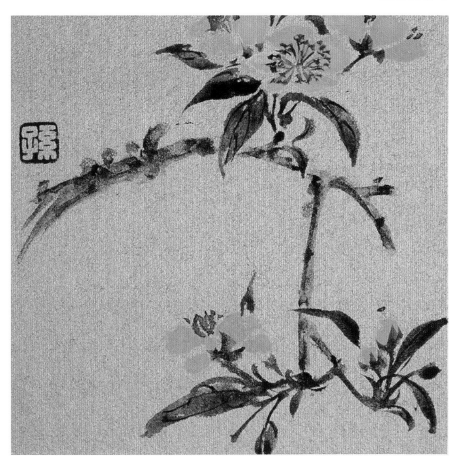

冊頁四幀-4

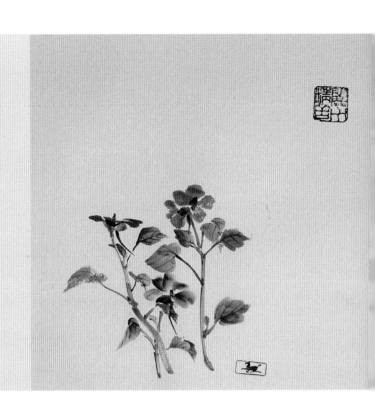

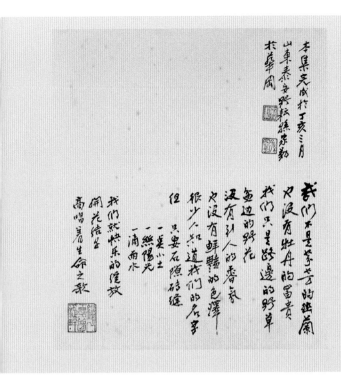

本集完成於丁亥三月
山東泰安黔杞孫竟勤
於華風

我們不是芬芳的蘭菊
也沒有牡丹的富貴
我們只是路邊的野草
無邊的野花
沒有引人的香氣
也沒有鮮豔的色澤
很少人知道我們的名字
但
只要石隙砂縫
一奌小土
一縷陽光
一滴雨水
我們就快樂的綻放
佩花結子
高唱著生命之歌

野草閑花冊 38X592cm 2007

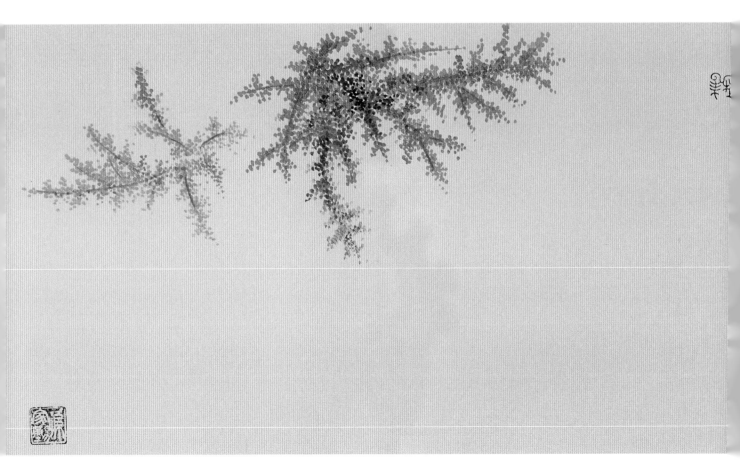

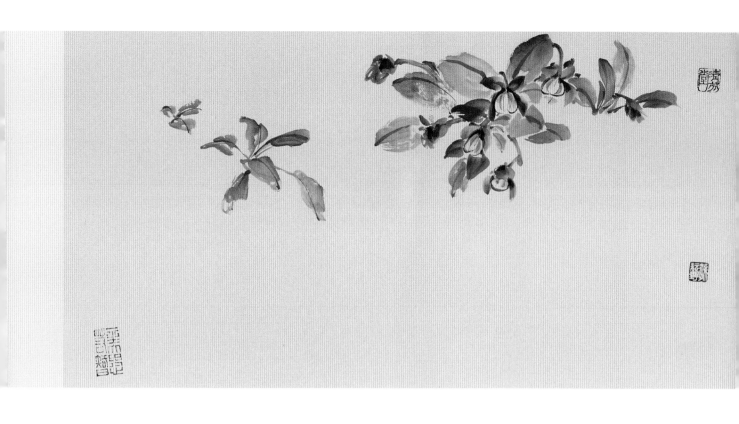

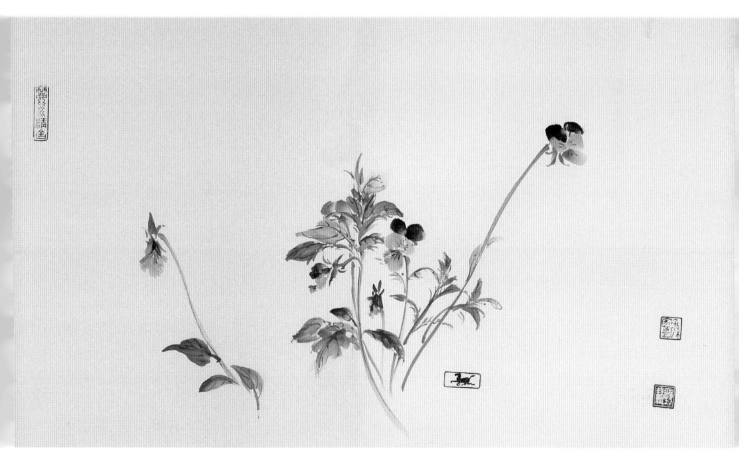

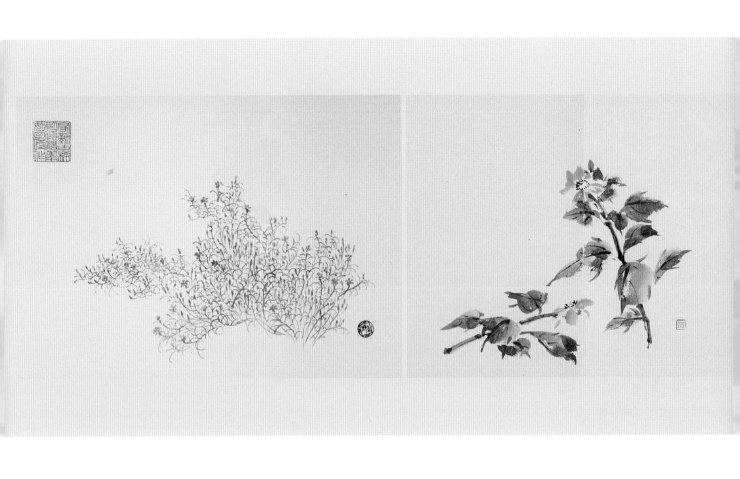

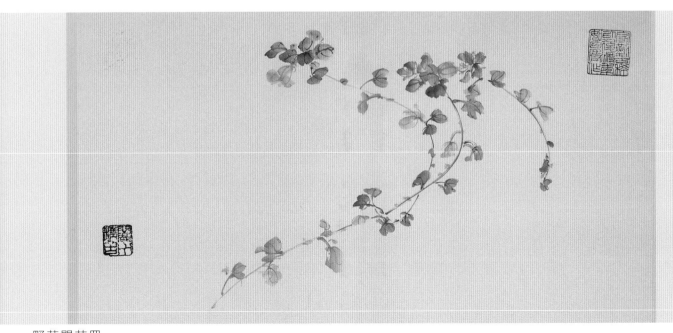

野草閑花冊

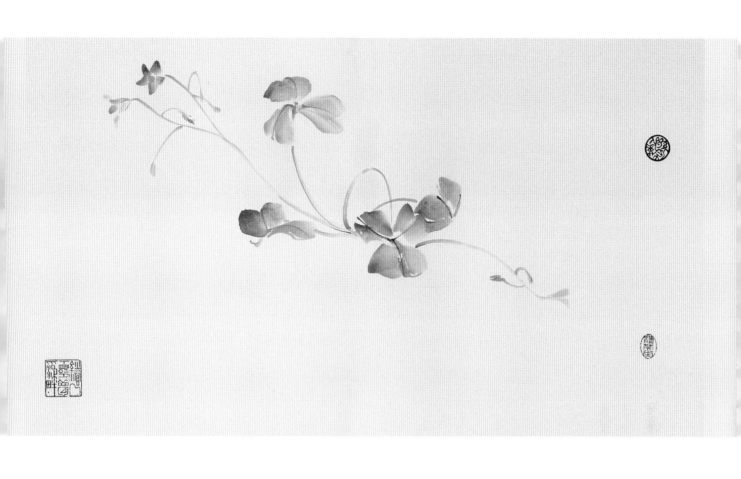

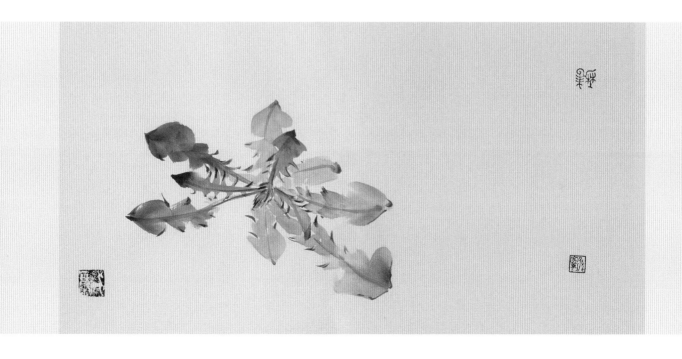

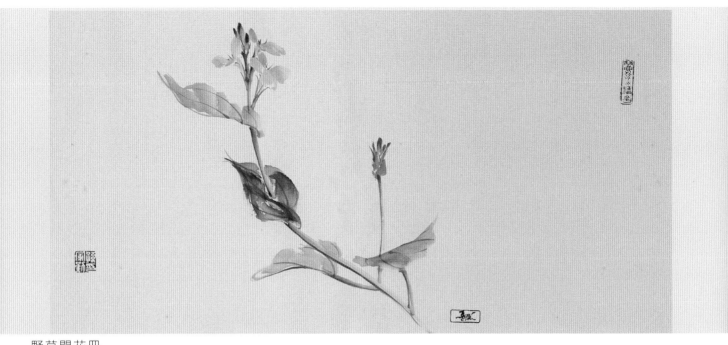

野草閑花冊

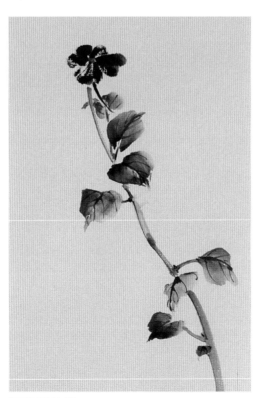

野草閑花冊

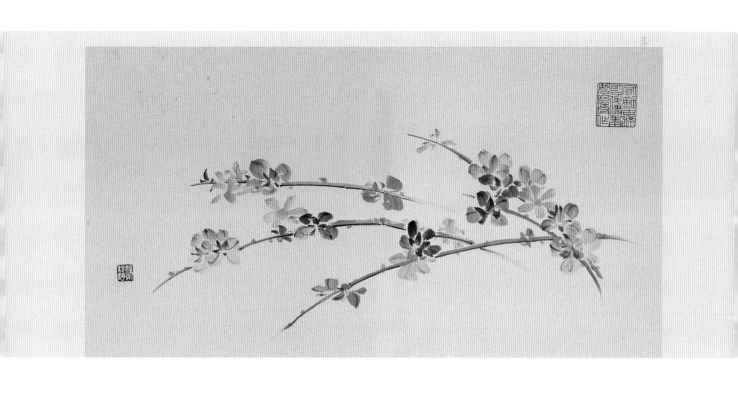

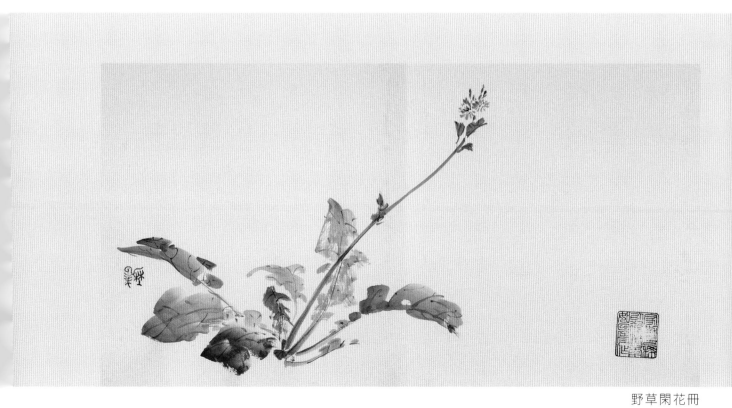

野草閑花冊

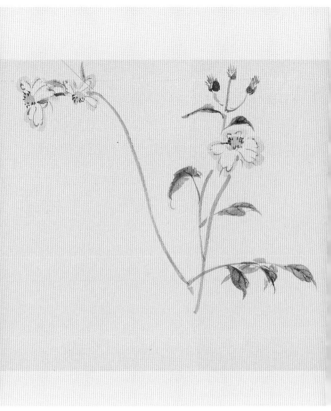

雜花冊 30X346cm 2006

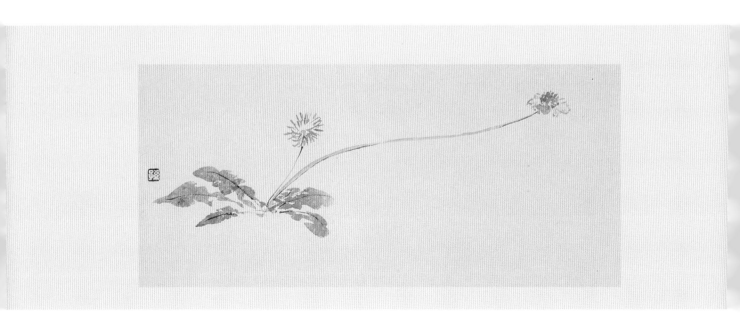

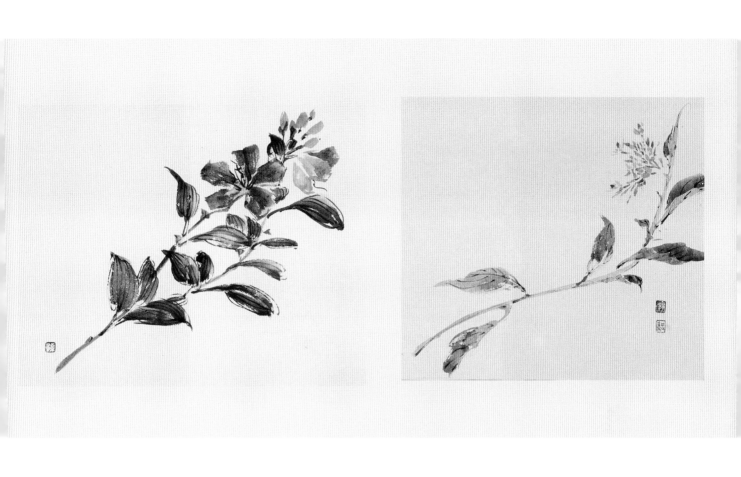

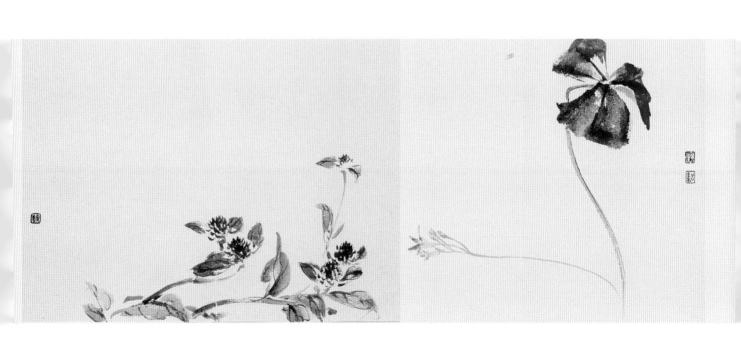

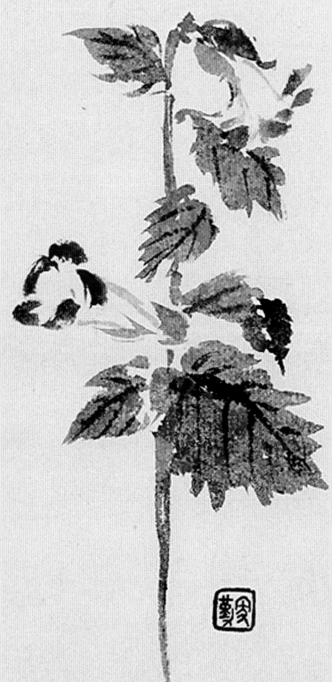

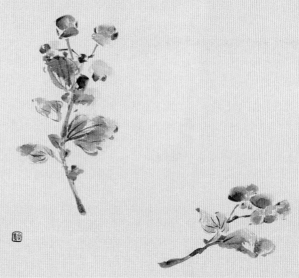

雜花冊

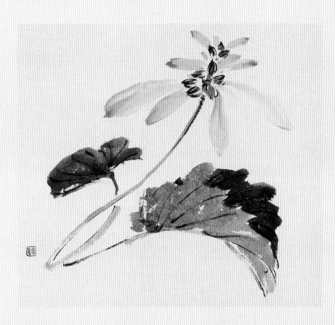

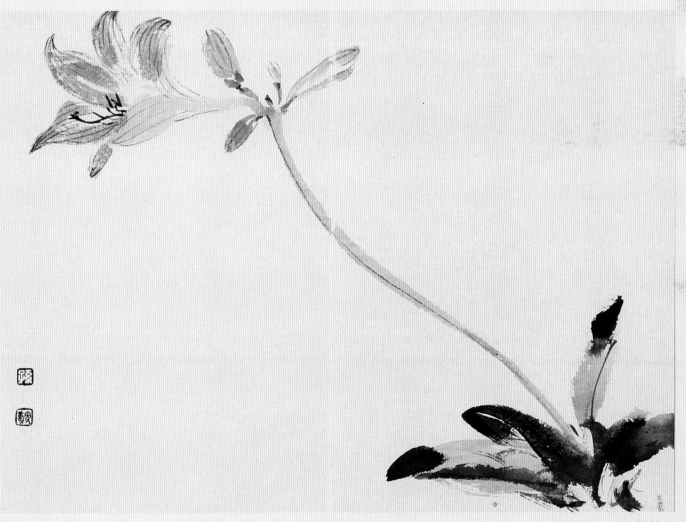

雑花冊

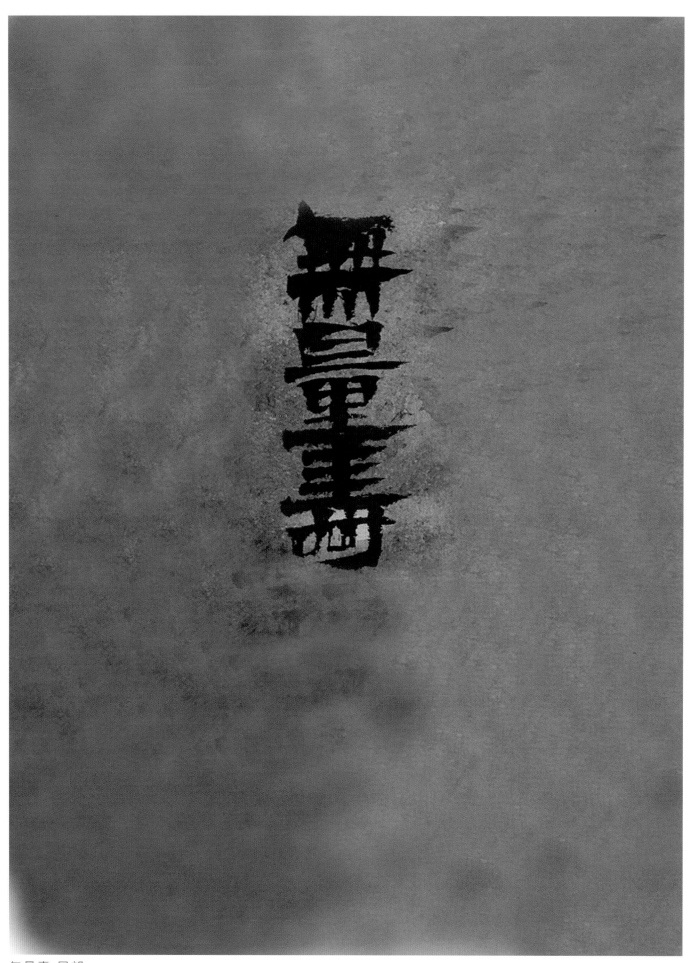

無量壽-局部

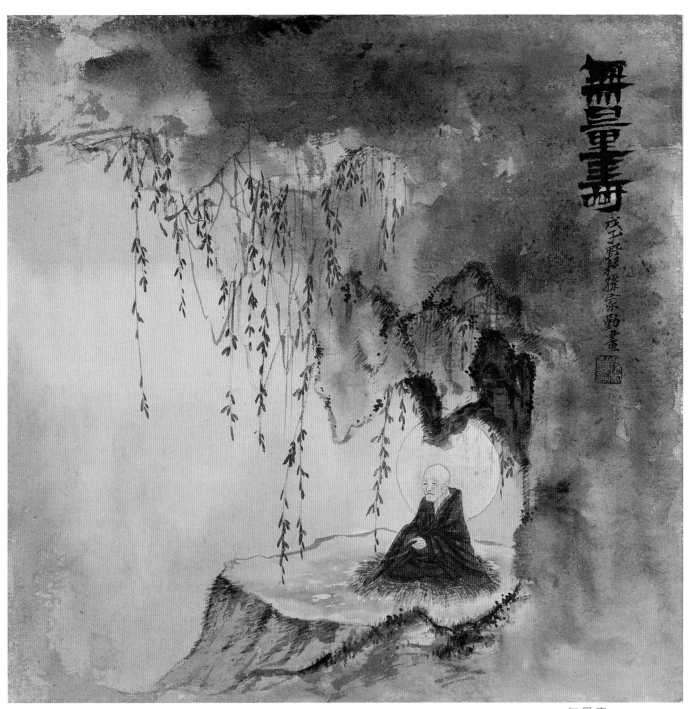

無量壽 75X60cm 2008

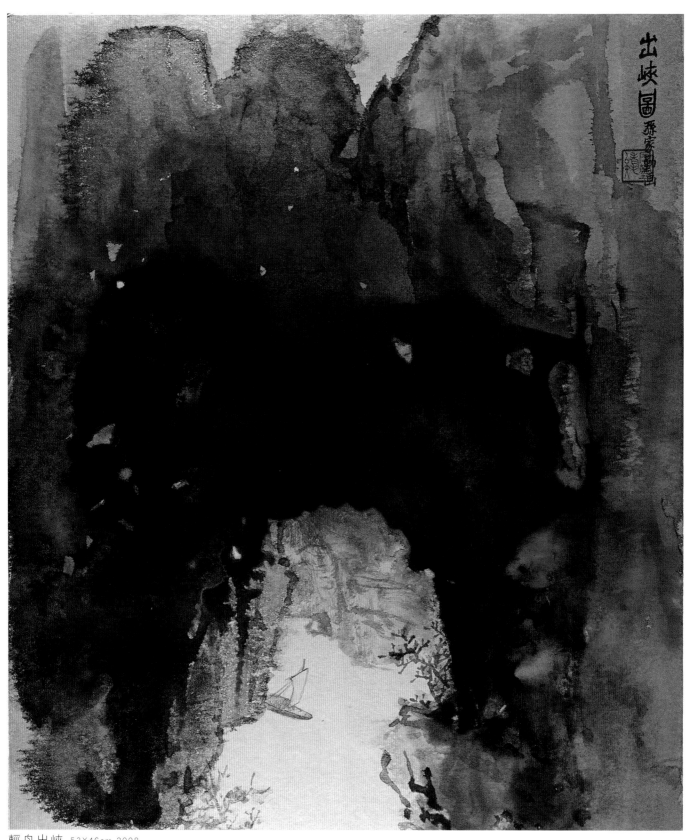

輕舟出峽 53X46cm 2008

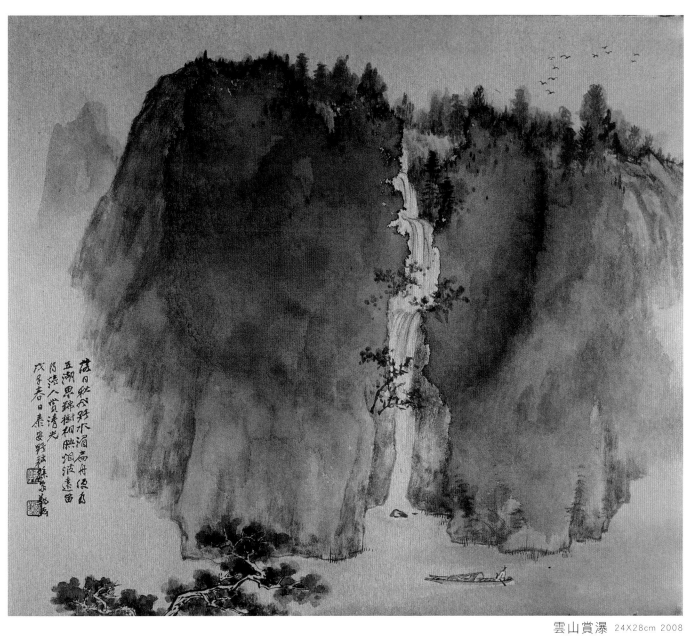

雲山賞瀑 24X28cm 2008

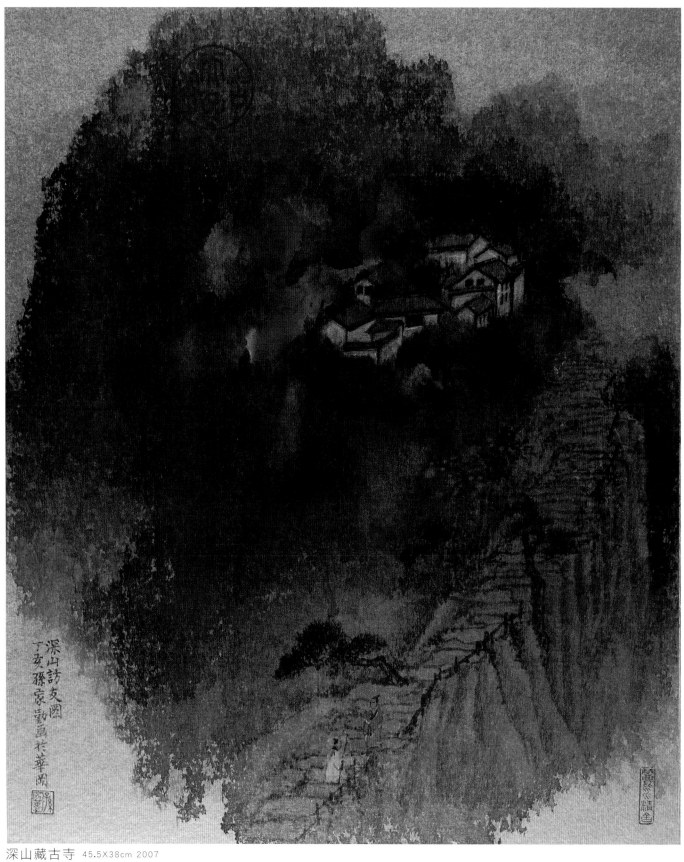

深山藏古寺 45.5X38cm 2007

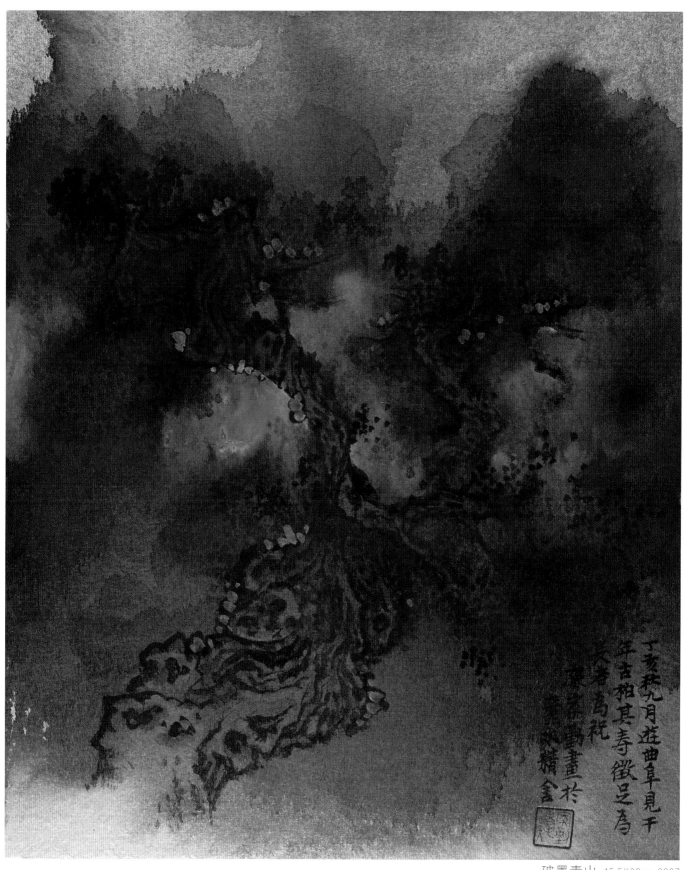

破墨青山 45.5X38cm 2007

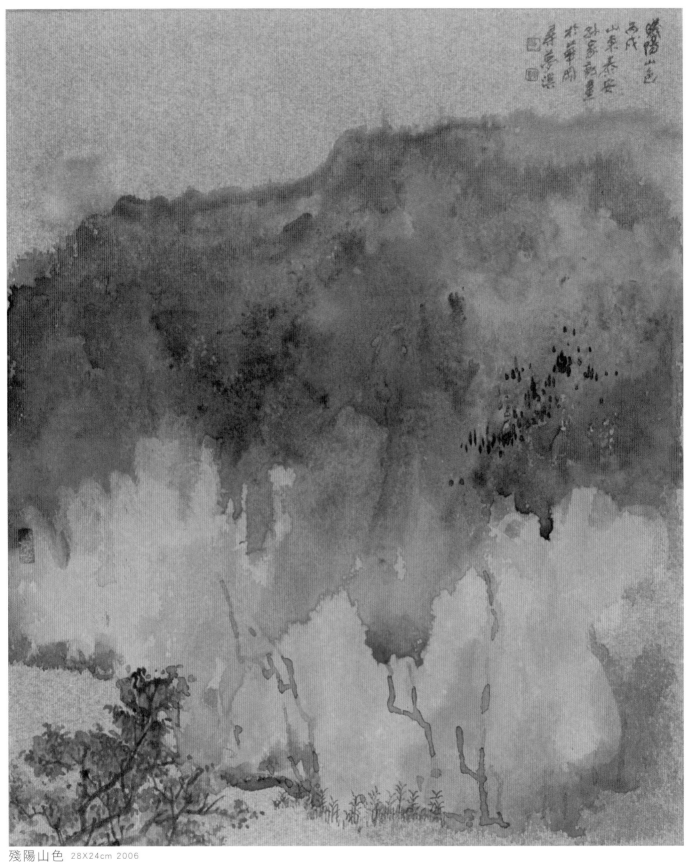

殘陽山色 28X24cm 2006

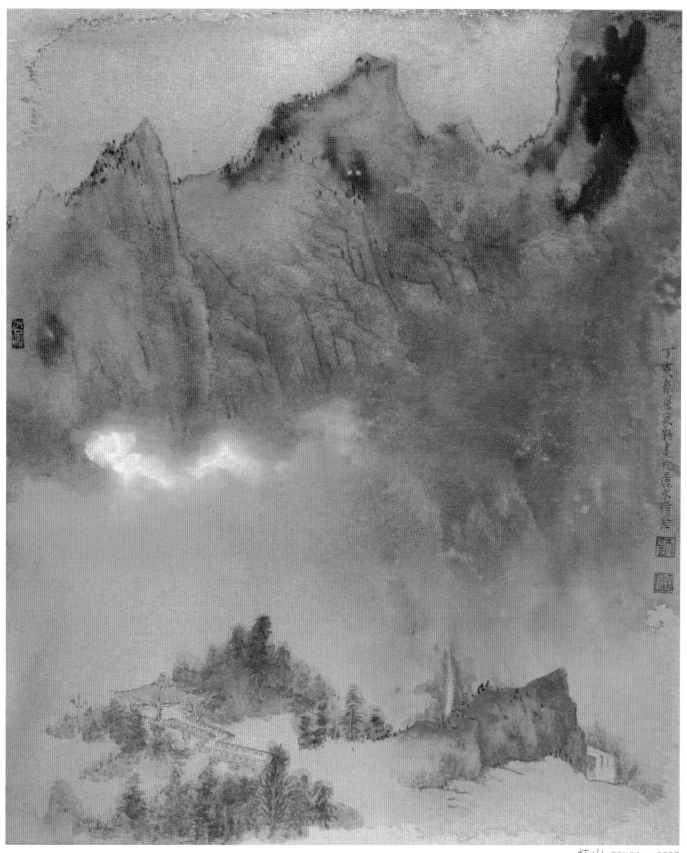

紅山 28X24cm 2007

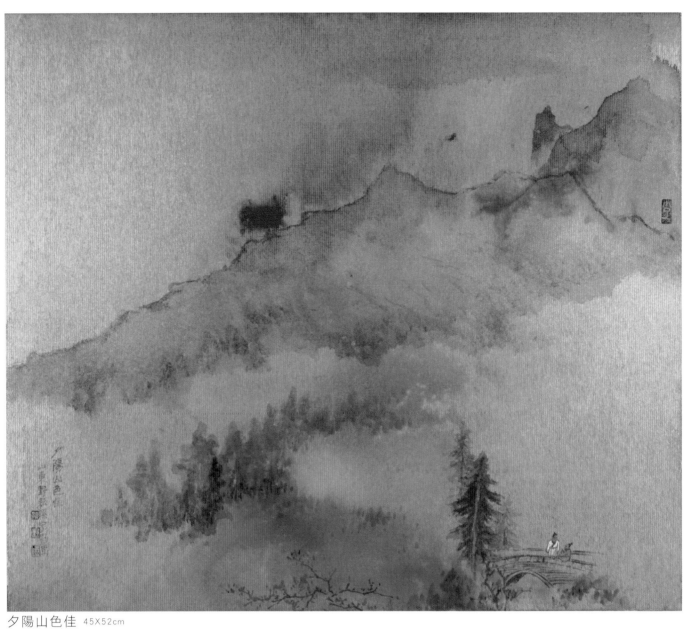

夕陽山色佳 45X52cm

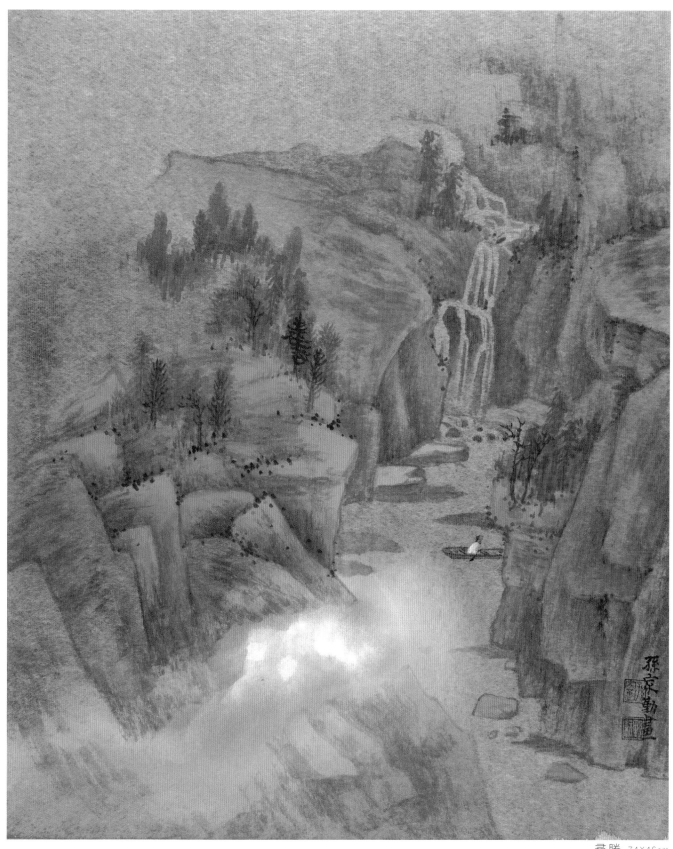

尋勝 74X46cm

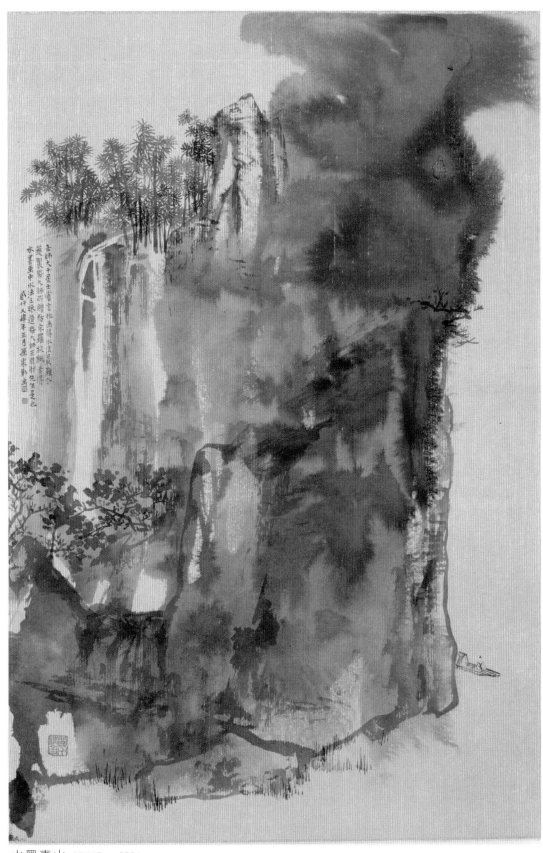

水墨青山 95X47cm 2004

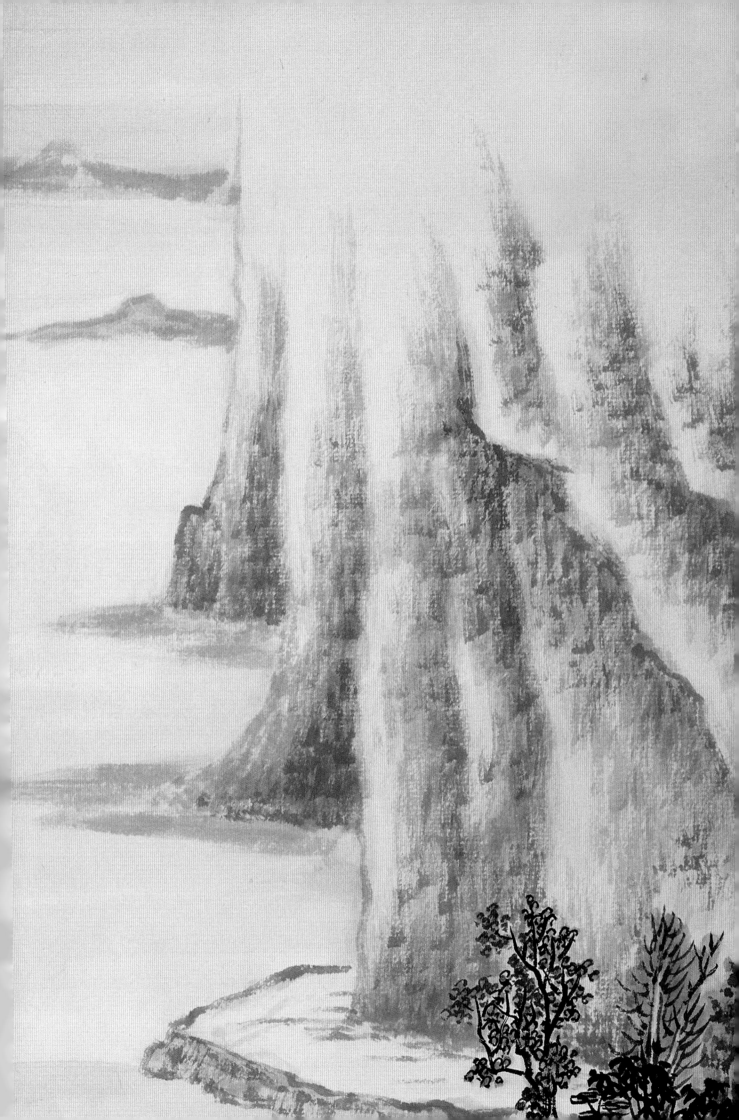

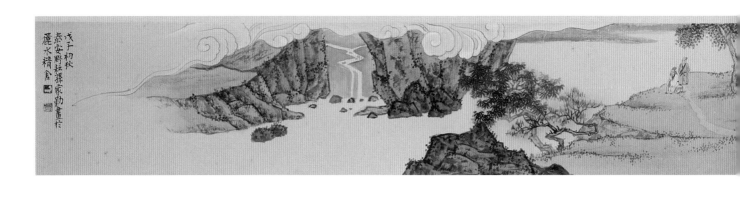

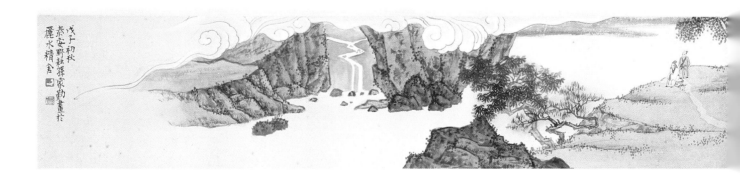

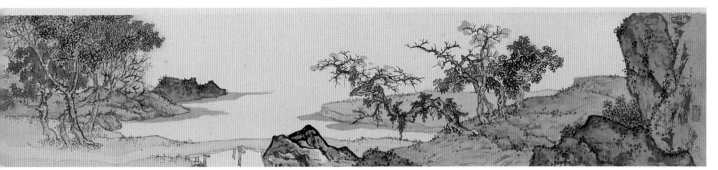

山水卷 70X630cm 2008

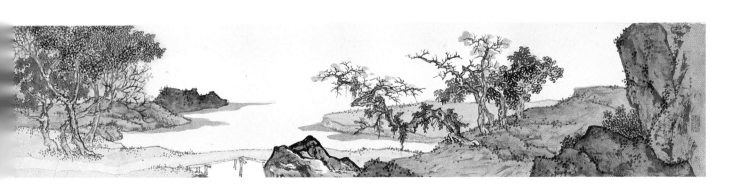

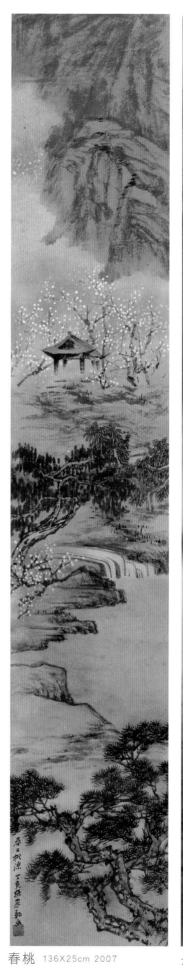

春桃 136X25cm 2007

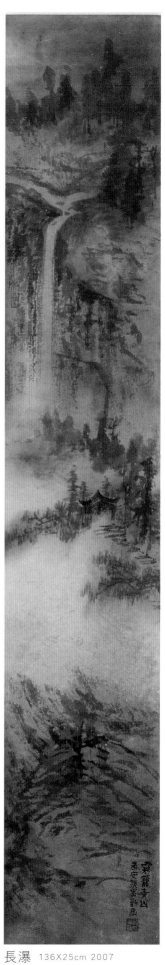

長瀑 136X25cm 2007

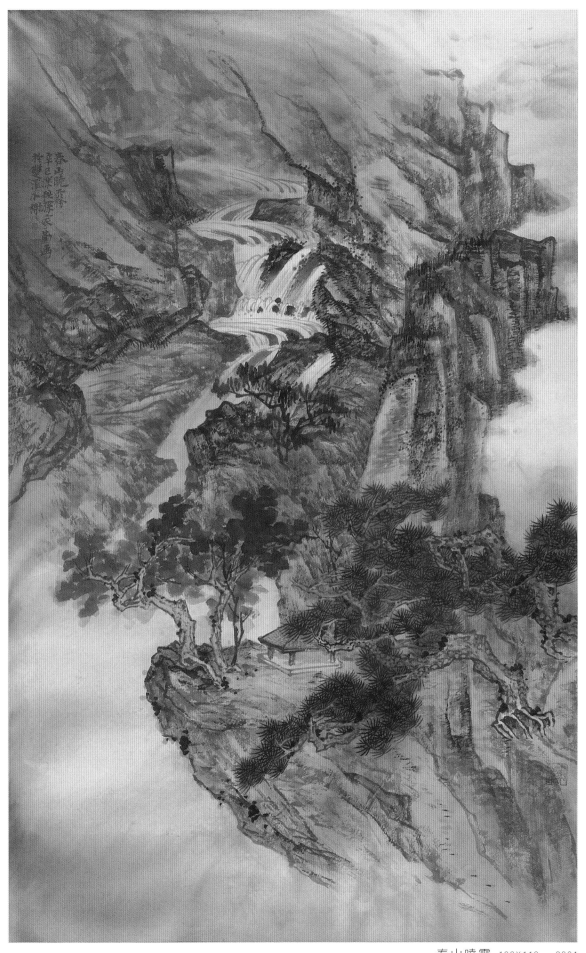

春山曉霧 180X110cm 2001

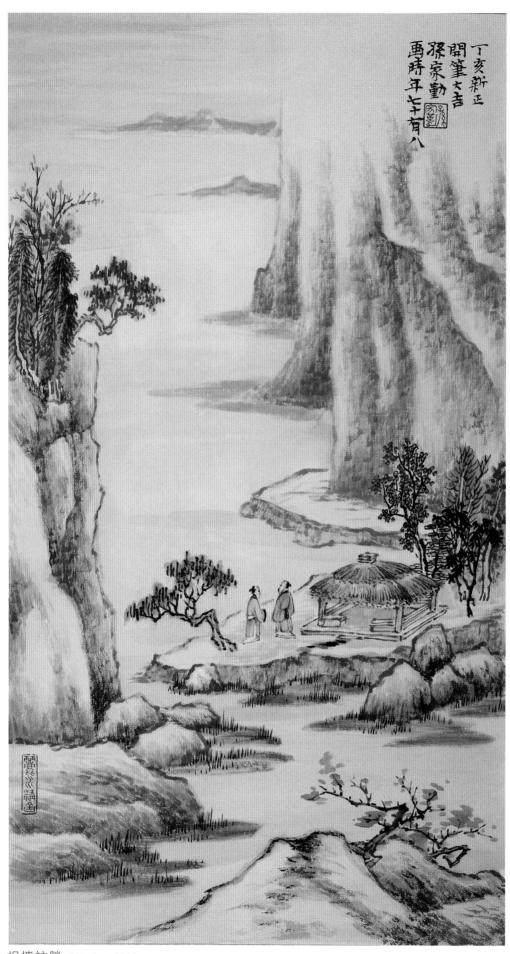

相攜訪勝 74X46cm 2007

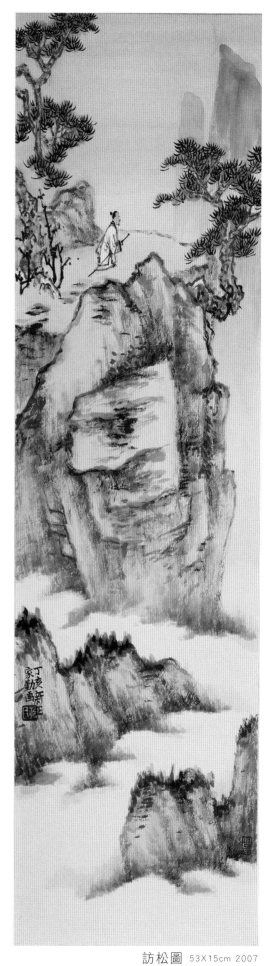

訪松圖 53×15cm 2007

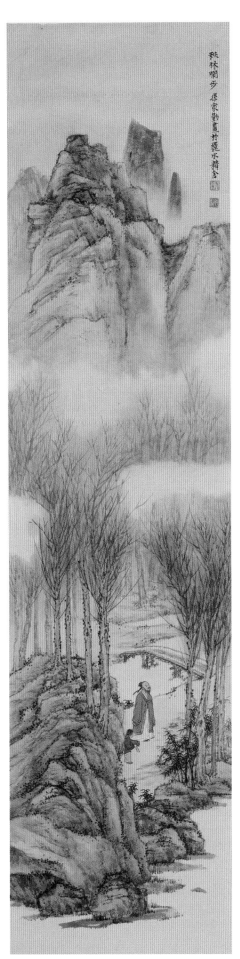

秋林閑步　174X91cm　1990

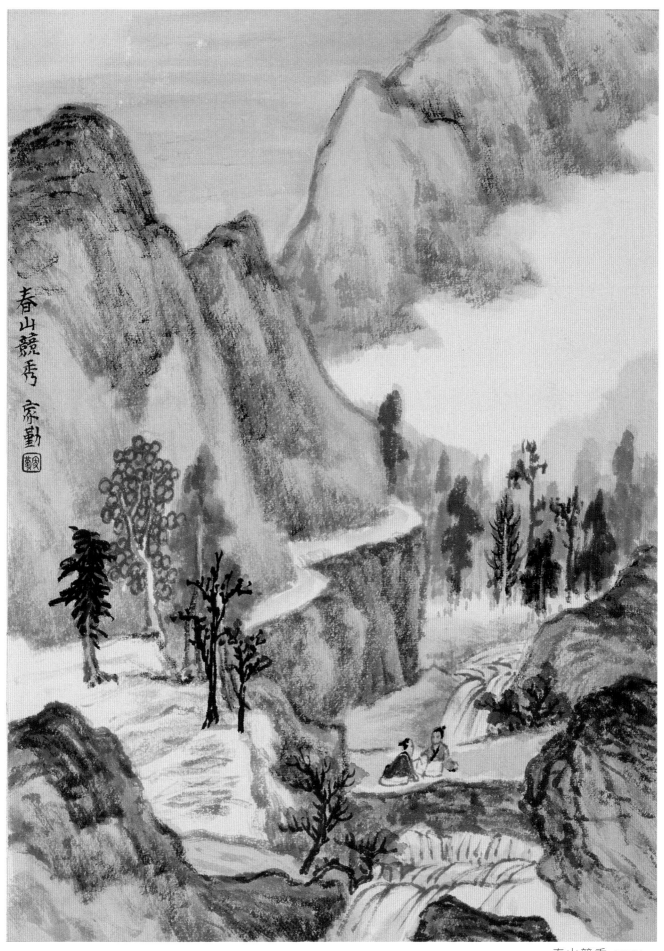

春山競秀 _{33X24cm}

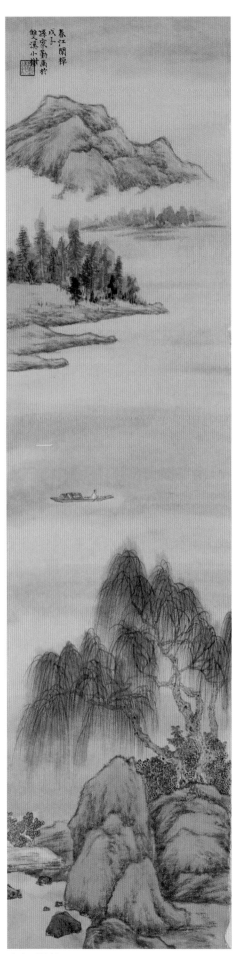

春江閑棹 126X31cm 2008

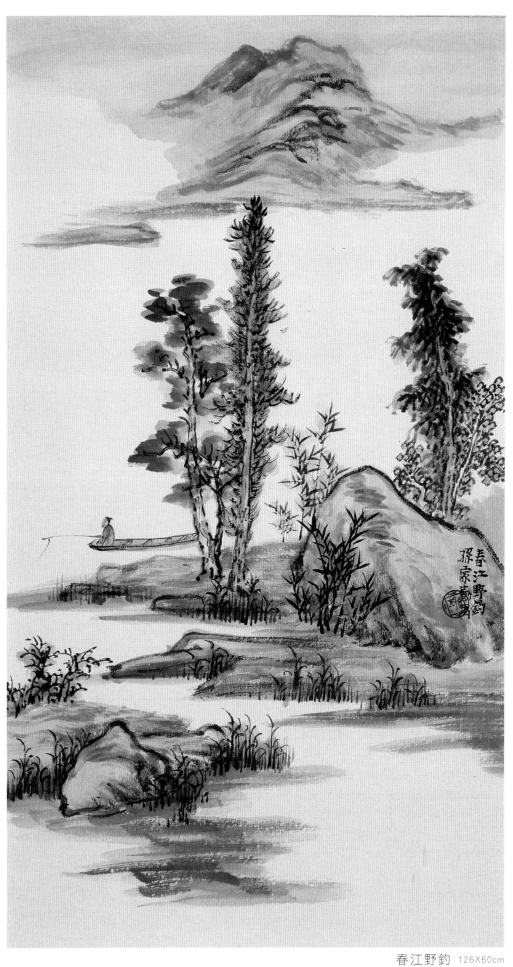

春江野釣 126X60cm

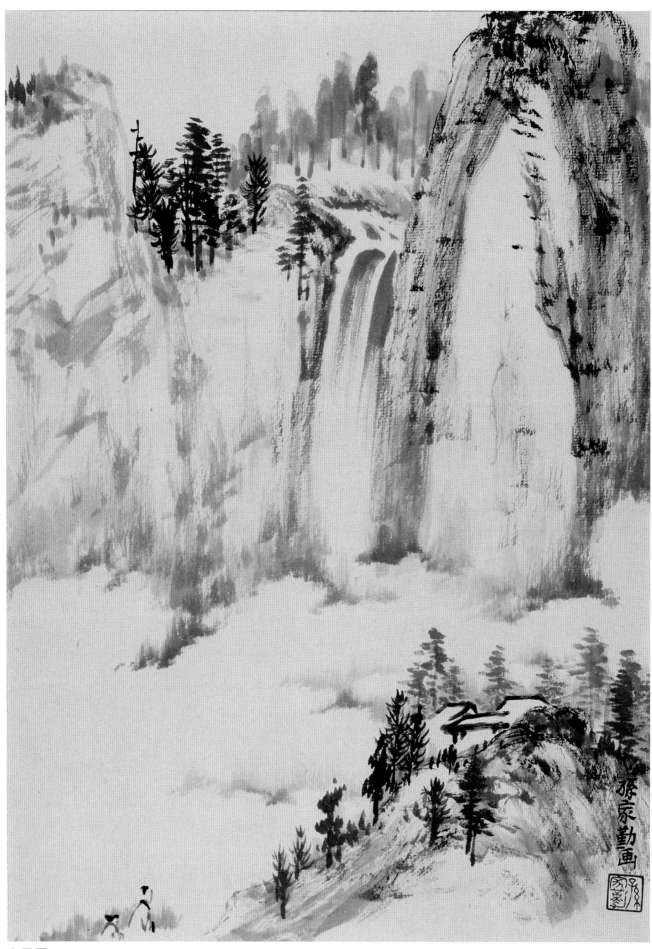

春雲圖 75X46cm

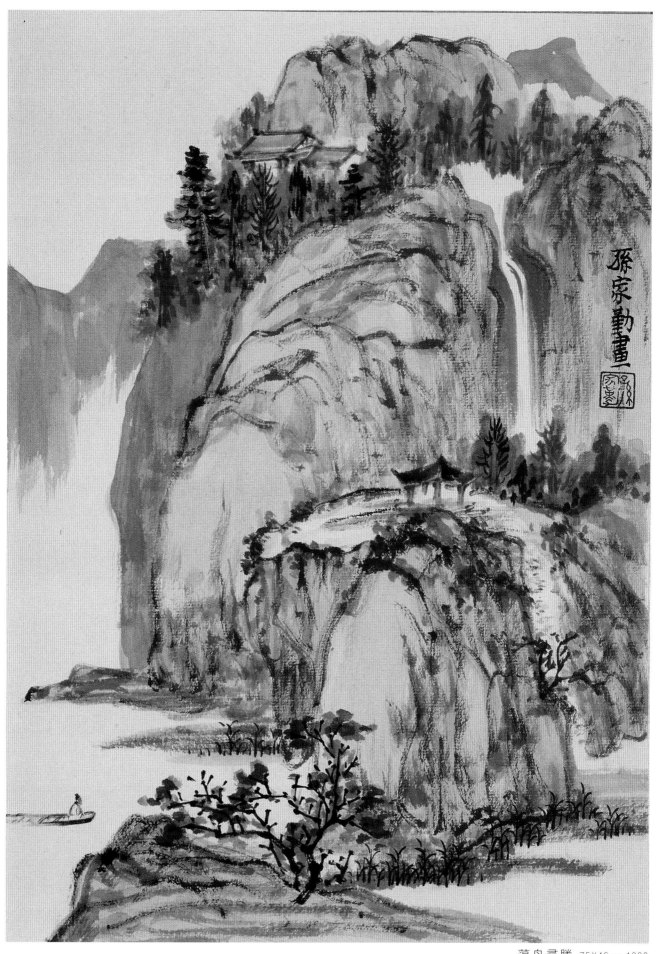

蕩舟尋勝 75X46cm 1988

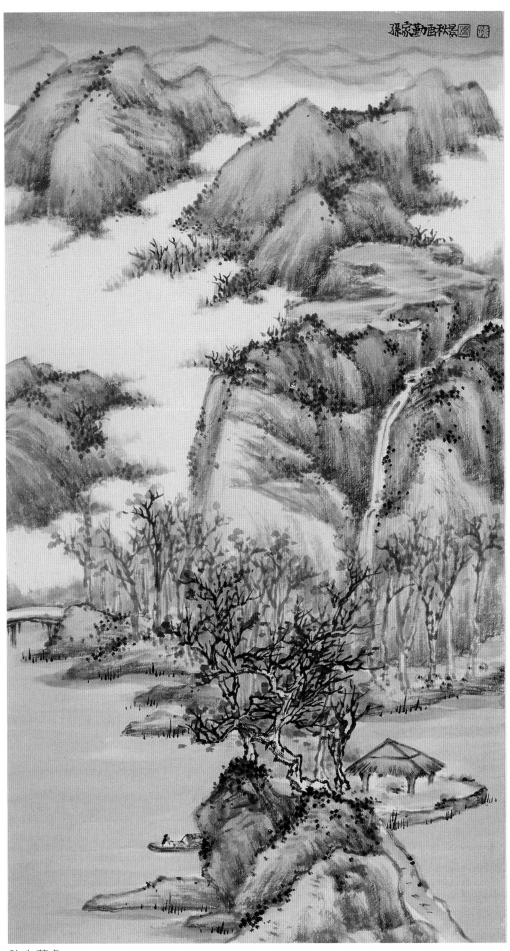

秋山暮色 135X68cm 1986

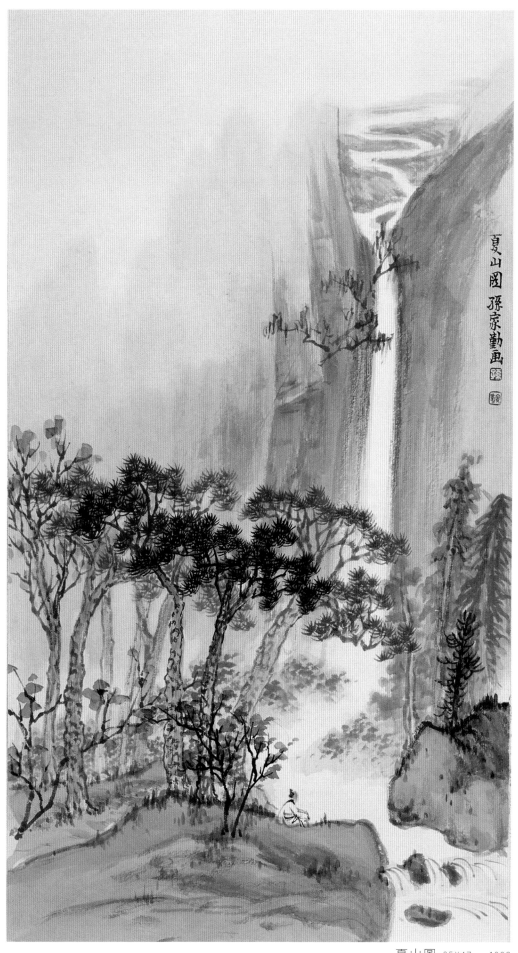

夏山圖 孫家勤畫

夏山圖 95X47cm 1992

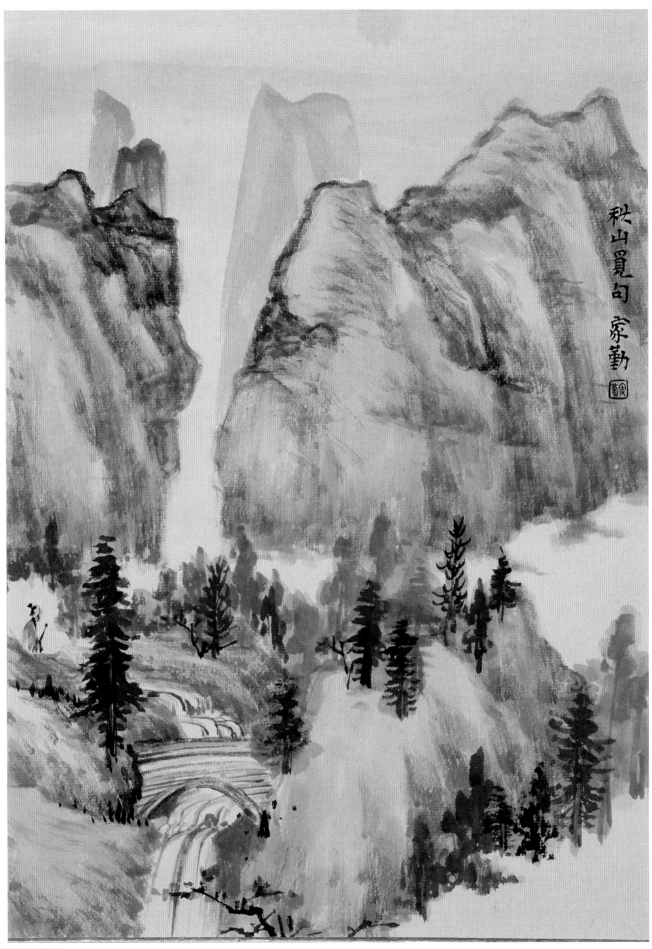

秋山覓詩　33X24cm 2007

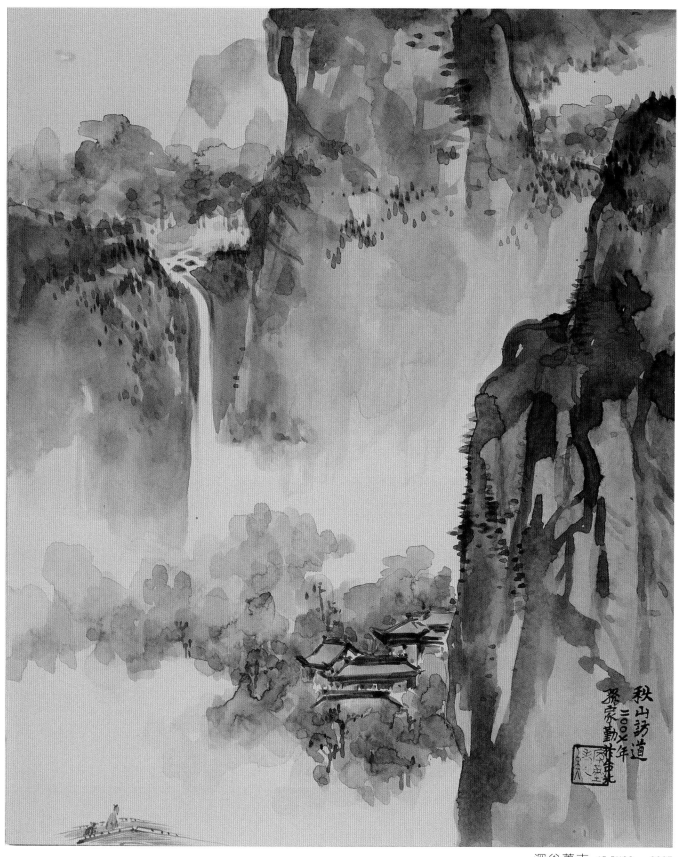

秋山訪道
二〇〇七年
蔡家勤於台北

深谷蕭寺 45.5X38cm 2007

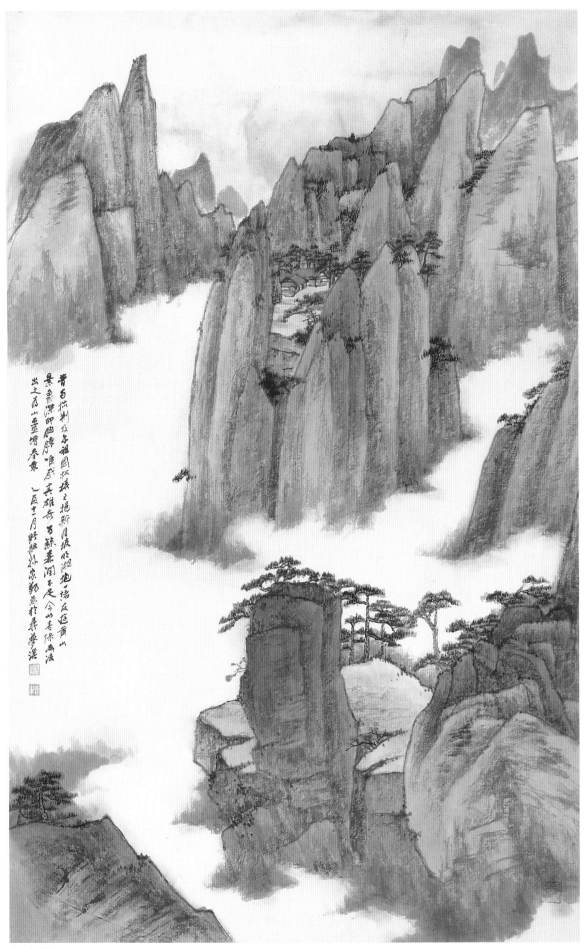

山水景 180X90cm 2005

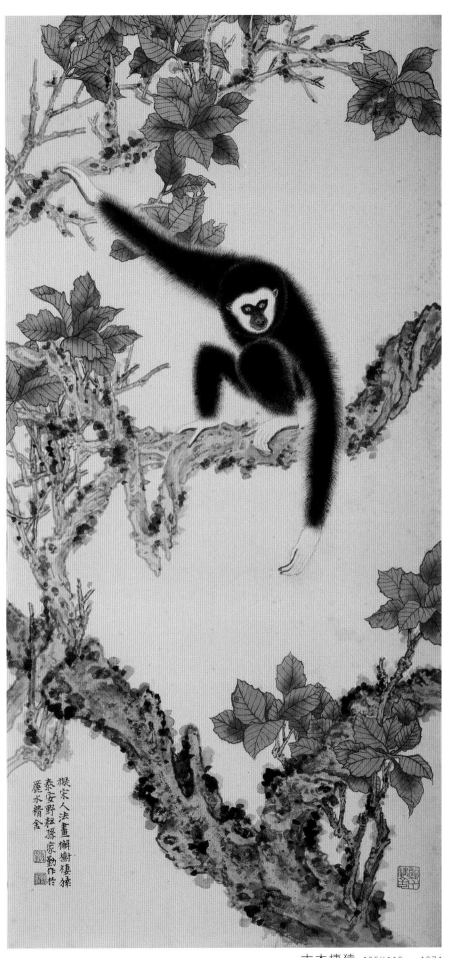

古木棲猿 195X110cm 1971

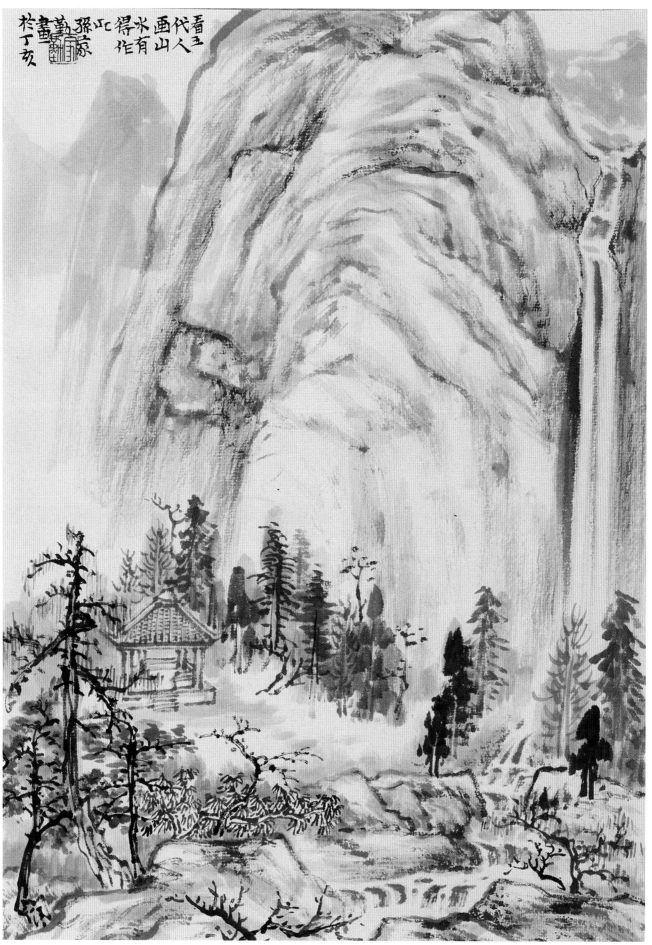

看五代人畫山有水畫得江山孫家萬畫於丁亥

仿五代人山水 95X57cm 2007

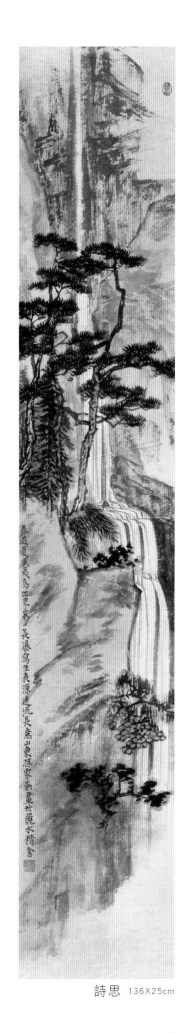

詩思 136X25cm

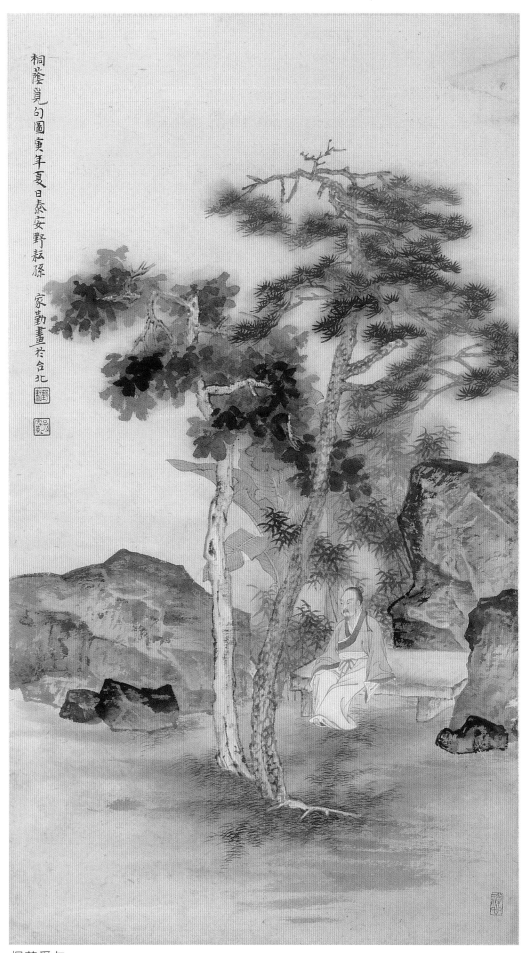

桐蔭覓句 135X69cm 1986

南天門 48.5X28cm

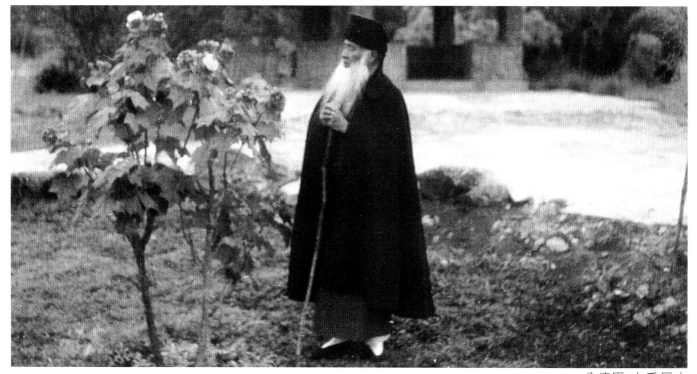

八德園-大千居士

八德園 之名，是因此地原為柿園，唐人筆記〈酉陽雜俎〉中提到：「柿有七德：一入藥、二作書、三色美、四無蟲、五果可食、六作茶、七入畫。」大千先生又認為：「其葉肥大，可以作畫。」故以八德園名之。不過為了營建庭園，柿林大部分都砍除了，僅留下幾株作為庭園的襯托，因柿子葉會變紅，可為樹叢添加幾許色彩。

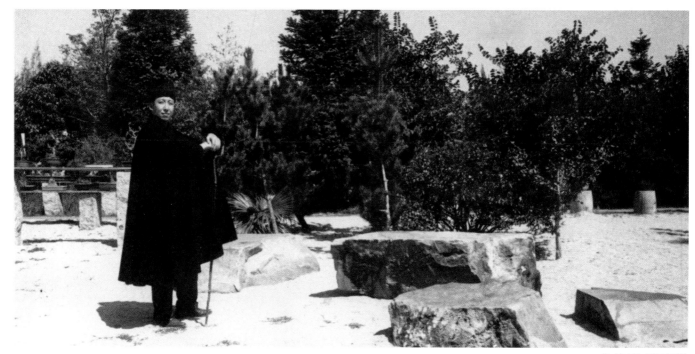

八德園-孫家勤

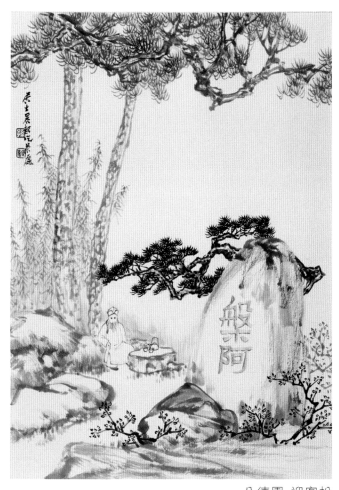

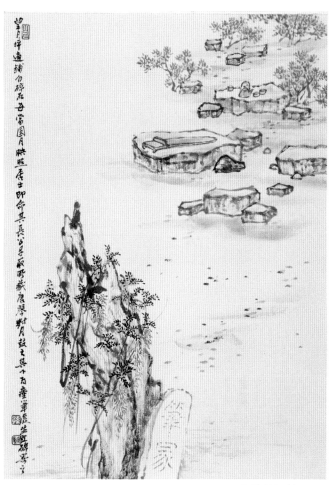

八德園-迎客松　　　　　　　　　　　　　　　　　　八德園-望月坪

　　關於八德園的環境，孫家勤先生繪有〈八德園全景〉圖，並在其所著〈離宰三年，師恩似海〉一文中有詳細的敘述，這裡就其內容則要說明。

　　八德園入門處為一翠竹夾陰之甬道，過此則為松徑，過了松徑則是建築聚集處包括大畫室、飯廳、主房。主房前是刻著「磐阿」兩字之巨石，這是大千先生習慣休憩的地方。「磐阿」石再過來則是四排直行的盆景架，栽種張大千自各處移植的盆景，而盆景架盡處就是孫家勤先生來巴西時，由日本一　帶來的，由曾履川先生所書的「筆塚」碑石。碑石豎立之前，大千先生並教導孫家勤先生以古法拓製碑文，共拓了35份，贈送給親友。

　　「筆塚」石旁為小白石所鋪成的賞月坪，散置著大小的石塊以作為几凳，這也是大千先生晚飯後時常盤桓的地方。有時興致不錯，便會把他珍藏的名琴「春雷」拿出來彈奏。由此穿過一段松徑後就到了五亭湖，張大千亦有畫描繪此處景色。五亭湖由一竹堤分隔為內外湖，外胡為荷塘，在靠松徑這頭搭了雙亭，內湖有半島及單獨的小島，用橋連接起來，從松徑這頭一路連到湖對岸總共有分寒湖、湖心亭和夕照亭等共五座亭子，故稱為「五亭湖」。由圖上觀之，上有靈池、鹿苑、孤松頂…等景。

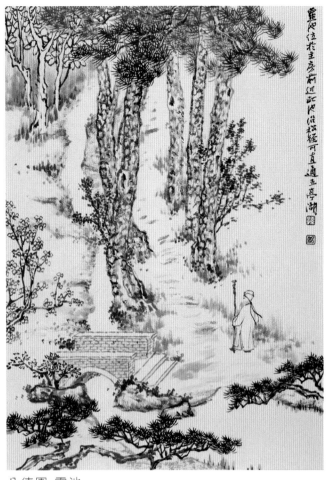

八德園-靈池

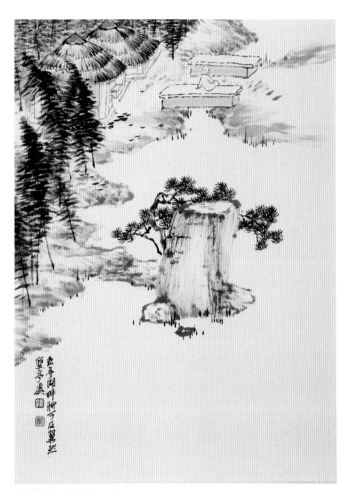

八德園-雙亭五庭湖

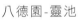

八德園-荷塘

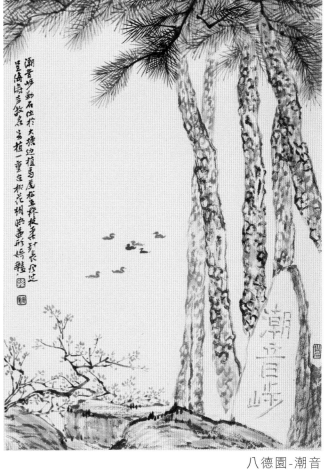

八德園-潮音

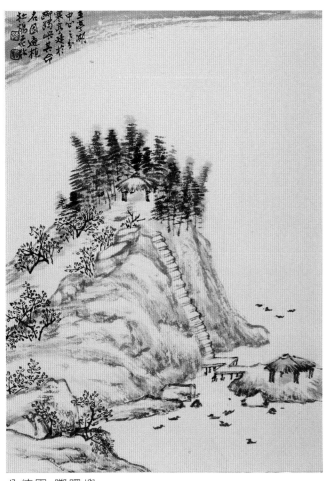

八德園-躑躅嶼

八德園-孤松頂

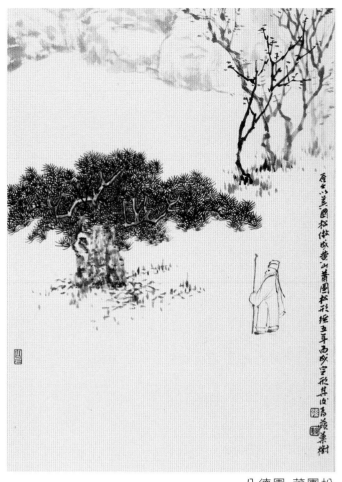

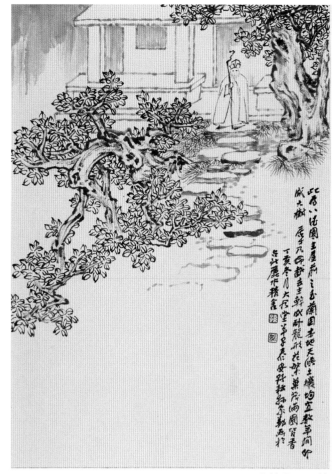

八德園-莆團松　　　　　　　　　　　　　　　八德園-玉蘭

水月觀音

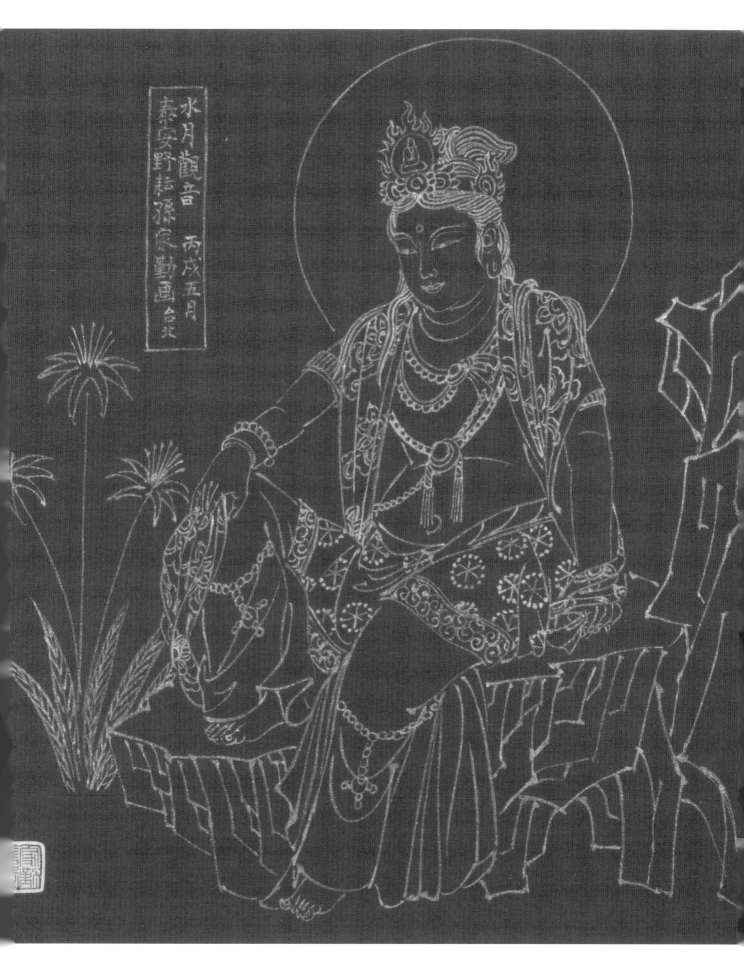

水月觀音 丙戌五月
泰安野耘孫家勳畫台北

水月觀音 60X50cm 2006

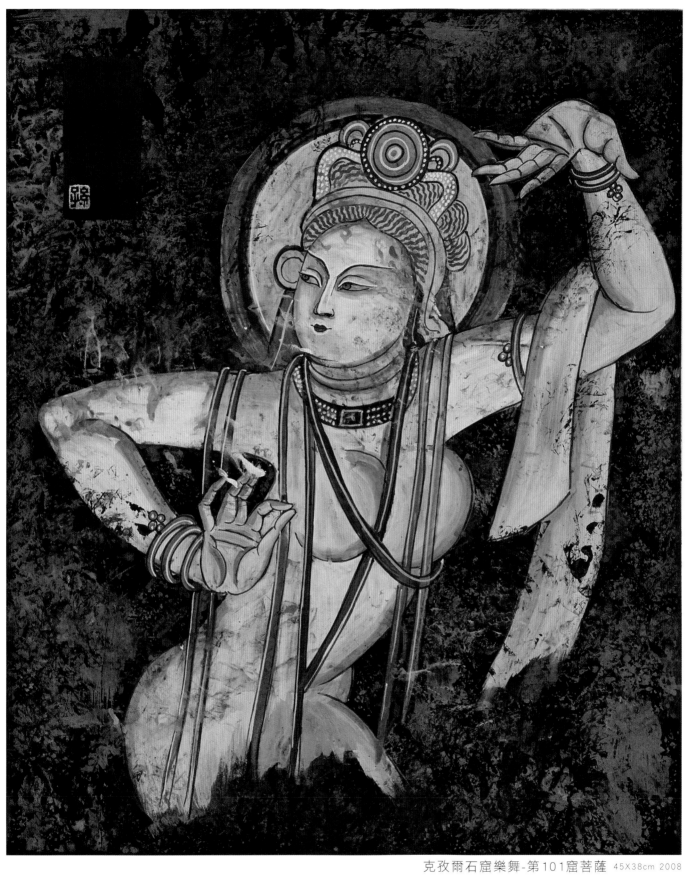

克孜爾石窟樂舞-第101窟菩薩 45X38cm 2008

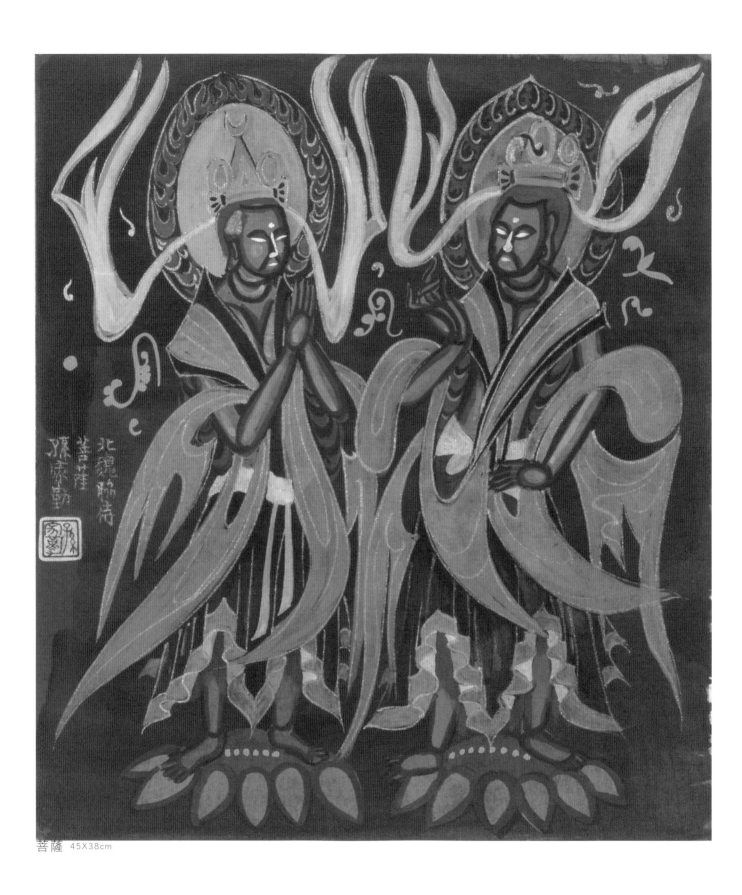

菩薩 45X38cm

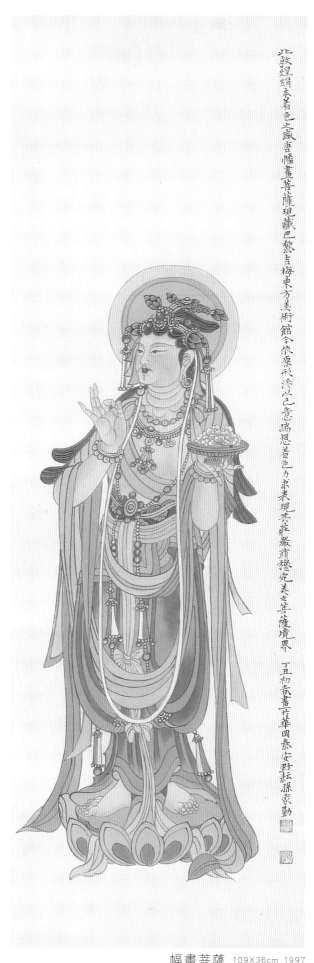

此敦煌絹本著色之盛唐幡畫菩薩現藏巴黎吉梅東方美術館今依原狀潩以己意揣想著色力求表現其莊嚴端穆完美之菩薩境界 丁丑初春畫於華岡泰安野趣孫家勤

幅畫菩薩 109X36cm 1997

大風堂 張大千弟子 孫家勤 趙榮耐夫婦捐贈
中華民國國立歷史博物館永遠典藏
大千居士所贈私人文物

　　　大千居士畫觀音
　　　大千居士日用之海虎絨披風一件
　　　乾隆漢尺行墨一錠
　　　端硯一方
　　　大千居士特別製造之大風堂專用墨一錠
　　　大千居士收藏古墨丸一錠
　　　畫荷用筆一管

2009年國立歷史博物館頒發孫家勤榮譽金章

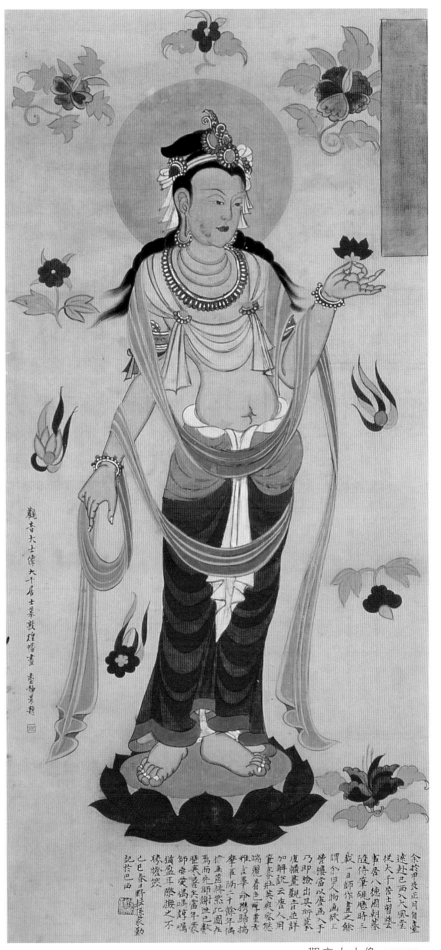

観音大士像 165X85cm

大風堂 張大千弟子
孫家勤 趙榮耐夫婦捐贈
中華民國國立歷史博物館永遠典藏
大千居士所遺私人文物

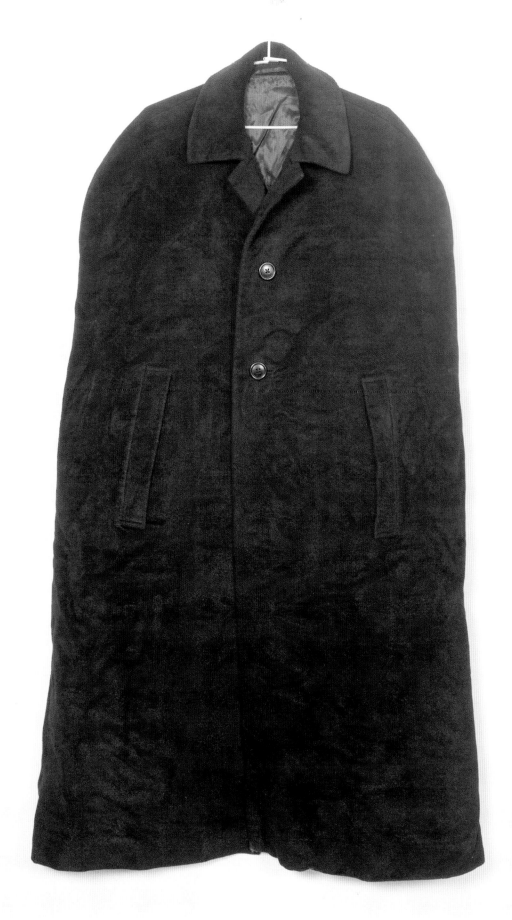

大千居士日用之海虎絨披風

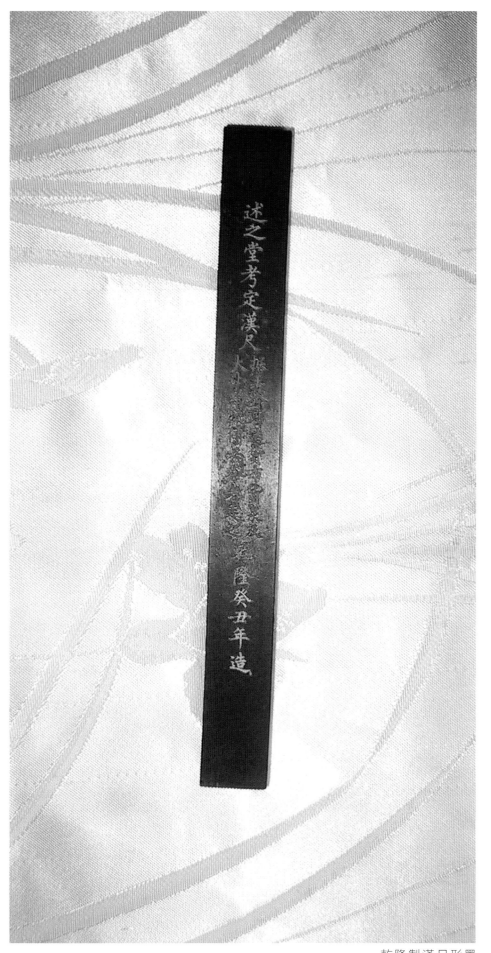

乾隆製漢尺形墨

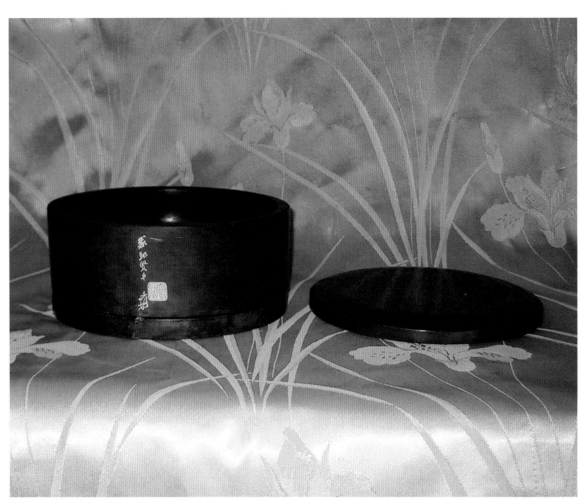

端硯上有家勤賢弟印文及大風堂印

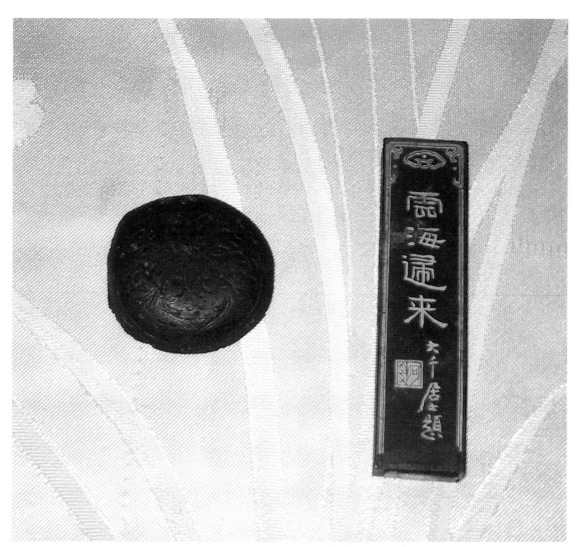

藏古墨丸及大千居士特製大風堂專用墨

國家讀書館出版預行編目資料

耋年新猷：孫家勤畫集 / 國立歷史博物館編輯委員會編輯.
-- 初版. -- 臺北市：史博館，民國98.02
128 面 ； 29.7X21 公分
ISBN 978-986-01-7612-4(平裝)
1.中國畫　2.畫冊

945.6　　　　　　　　　　　　　　　　　98001489

孫家勤畫集 黃永川

Sun Chia-chin in His Eighties: New Artworks　　　　　書名題簽 黃永川

發　行　人	黃永川	Publisher	Huang Yung-Chuan
出　版　者	國立歷史博物館	Commissioner	National Museum of History
	台北市10066南海路49號		49, Nan Hai Road, Taipei, Taiwan R.O.C.
	電話:886-2-23610270		Tel:886-2-23610270
	傳真:886-2-23610171		Fax:886-2-23610171
	網站:www.nmh.gov.tw		http:www.nmh.gov.tw
編　　　輯	國立歷史博物館編輯委員會	Editorial Committee	Editorial Committee of the National Museum of History
主　　　編	戈思明	Chief Editor	Jeff Ge
	馮　儀		Tony Fung
執　行　編　輯	林詩萍	Executive Editor	Lin Shih Ping
美　術　編　輯	王齡慧	Art Editors	Wang Lin Hui
美　術　設　計	王彩蘋	Graphic Design	Xenia Wang
總　　　務	許志榮	Chief General Affairs	Hsu Chih-Jung
會　　　計	劉營珠	Chief Accountant	Liu Ying-Chu
印　　　製	裕華彩藝股份有限公司	Printing	Yu Hwa Art Printing CO., LTD
出　版　日　期	中華民國98年2月	Publication Date	2009
版　　　次	初版	Edition	First Edition
定　　　價	新台幣700元	Price	NT$600
展　售　處	國立歷史博物館文化服務處	Museum Shop	Cultural Service Department of
	台北市10066南海路49號		National Museum of History
	電話:02-2361-0270		No.49, Nan-Hai Rd., Taipei 10066 Taiwan
	國家書店松江門市		Tel:+886-2-2361-0272
	台北市10485松江路209號一樓		Government Publications Bookstore
	電話:02-25180207		1F, No.209, Sung Chiang Rd., Taipei, Taiwan
	國家網路書店：		TEL:+886-2-2518-0270
	http://www.govbooks.com.tw		
統　一　編　號	1009800230	GPN	1009800230
國　際　書　號	978-986-01-7612-4	ISBN	978-986-01-7612-4